Bramantes Pergamentplan

Steffen Krämer

Bramantes Pergamentplan

Eine Architekturzeichnung im Kontext
wissenschaftlicher Kontroversen

Deutscher
Kunstverlag

Gedruckt mit finanziellen Mitteln der Winckelmann Akademie für
Kunstgeschichte München. www.winckelmann-akademie.de

Einbandabbildung: Detail: Donato Bramante, Pergamentplan UA 1 recto, Florenz, Uffizien,
Gabinetto dei Disegni e Stampe. Millon/Lampugnani 1994, S. 167. Mit Genehmigung des Ministero
della Cultura. Gallerie degli Uffizi. Jede weitere Verwertung ist untersagt.
Layout und Satz: hawemannundmosch, Berlin
Druck und Bindung: EsserDruck Solutions GmbH, Ergolding

Verlag:
Deutscher Kunstverlag GmbH Berlin München
Lützowstraße 33
10785 Berlin
www.deutscherkunstverlag.de
Ein Unternehmen der Walter de Gruyter GmbH Berlin Boston
www.degruyter.com

Bibliografische Information der Deutschen Nationalbibliothek
Die Deutsche Nationalbibliothek verzeichnet diese Publikation in der Deutschen Nationalbibliogra-
fie; detaillierte bibliografische Daten sind im Internet über http://dnb.dnb.de abrufbar.

ISBN 978-3-422-80102-8
e-ISBN (PDF) 978-3-422-80103-5

www.deutscherkunstverlag.de · www.degruyter.com

Inhalt

Vorwort

Für einen Kunsthistoriker ist es überaus reizvoll, sich mit der Baugeschichte von Neu St. Peter in Rom zu beschäftigen. Schließlich umfasst das gewaltige Bauvorhaben etwa 200 Jahre, vom Erweiterungsprojekt unter Nikolaus V. Mitte des 15. Jahrhunderts bis zu Berninis Platzkonzeption Mitte des 17. Jahrhunderts. Seit 150 Jahren steht die Planungsgeschichte des Neubaus im Fokus der wissenschaftlichen Untersuchungen, so dass Bau- und Forschungsgeschichte der Peterskirche schon aufgrund ihrer langen zeitlichen Dauer gewissermaßen kompatibel sind. Wenn man sich mit der frühen Planungsphase des Neubaus vom Anfang des 16. Jahrhunderts befassen will, dann bedeutet dies keineswegs, dass man lediglich einen kleinen Ausschnitt in der Baugenese zu bearbeiten hat. Um diese Entwurfs- und Planungstätigkeiten in ihrer ganzen Bandbreite verstehen zu können, muss man die Analyse bis zur barocken Baugeschichte im frühen 17. Jahrhundert ausweiten. Ebenso wichtig ist die Beschäftigung mit der wissenschaftlichen Fachliteratur, die in den letzten 150 Jahren schon zahlenmäßig einen immensen Umfang angenommen hat. Alleine der Blick auf Literaturliste und Anmerkungsapparat macht dies deutlich. Aus dem Grunde wird in der vorliegenden Arbeit alles weggelassen, was für das Verständnis des Themas nicht wichtig ist, auch selbst auf die Gefahr hin, dass bestimmte Fragestellungen, Diskussionen oder Argumente einige Fachleute vermissen werden. Diese Konzentration auf das Wesentliche ist notwendig, will man sich im dichten und streckenweise unübersichtlichen Gewebe der St. Peter-Forschung nicht verlieren.

Betrachtet man die Baugeschichte von Neu St. Peter, dann kann auch heute noch eine Aussage als verbindlich gelten, die Christoph Luitpold Frommel bereits 1976 – und damit vor fast fünfzig Jahren – formuliert hat: »Die meisten Rätsel bietet immer noch die erste Planungs- und Bauphase unter Papst Julius II. (1503–13).«[1] Damit rückt nicht nur das ehrgeizige Unternehmen des berühmten Rovere-Papstes am Beginn des 16. Jahrhunderts in den Vordergrund, sondern auch die umfangreiche Entwurfstätigkeit des ersten, für den Neubau verantwortlichen Architekten, Donato Bramante, dessen Karriere nach seinem Weggang von Mailand nach Rom unabdingbar mit der frühen Bauhütte von St. Peter, der berühmten *Fabbrica*, in Verbindung steht. Nach einer Forschungsgeschichte von 150 Jahren sollte man meinen, dass

dessen Entwurfsmaterial für den Neubau wissenschaftlich vollständig aufgearbeitet sei. Doch das Gegenteil ist der Fall: Vor allem seit den letzten drei Jahrzehnten hat sich in der Forschung in Bezug auf Bramantes Pläne eine teilweise kontrovers geführte Diskussion entwickelt, die noch längst nicht abgeschlossen ist. Man kann dies als notwendigen Bestandteil des wissenschaftlichen Diskurses durchaus akzeptieren. Doch hat sich allmählich eine gewisse Resignation breitgemacht, die nicht selten zu einer Art Unbehagen führt: so auch beim Autor selbst, der sich mit diesen Diskussionen beschäftigt, seitdem er als junger Dozent in den 1990er Jahren seine ersten Seminare über die Baukunst der Frühen Neuzeit angeboten hat.

Nun sollte die wissenschaftliche Auseinandersetzung mit der frühen Planungsphase der Peterskirche nicht unter solchen negativen Vorzeichen stehen, versprach doch schon die 1507 datierte Inschrift in einem Kuppelpfeiler die Errichtung eines Neubaus »in digniorem amplioremque formam« – »in reicher und größerer Form«.[2] Dieses hohe Anspruchsniveau wurde in der Baugeschichte von Neu St. Peter bis zu seiner Vollendung in der Barockzeit kontinuierlich beibehalten und sollte auch jede wissenschaftliche Beschäftigung mit diesem Thema prägen. Noch deutlicher hat es Raffael in einem 1514 datierten Brief an seinen Onkel Simone di Battista di Ciarle zum Ausdruck gebracht, indem er folgende Frage formulierte: »Welcher Ort könnte mehr Ehre bringen als Rom und welches Unternehmen mehr als St. Peter, der erste Tempel der Welt, und die größte Baustelle, die man je sah?«[3] Auch heute noch kann Raffaels Wertschätzung ein wichtiger Impuls für die kunsthistorische Auseinandersetzung mit dem Neubau der römischen Peterskirche und ihrer Baugeschichte sein. Allerdings verlangt dieses komplexe Thema ebenso umfassende Erörterungen, und so danke ich den Studierenden der Winckelmann Akademie für Kunstgeschichte München für ihre große Bereitschaft, sich mit der Baugeschichte von Neu St. Peter über Jahre hinweg beschäftigt zu haben. Erst durch diese mit hohem Engagement geführten Diskussionen konnte ich meine eigenen Vorstellungen immer weiter präzisieren.

1 Frommel 1976, S. 59.
2 Zu diesem Zitat siehe Frommel 1976, Nr. 69, S. 100, Thoenes 1995 A, S. 93, ders. 2015, S. 185. Eine ähnliche Textstelle findet sich auch in der Ablassbulle Julius' II. vom 12. Februar 1507,

siehe dazu Frommel 1976, Nr. 54, S. 98, Thoenes 2011, S. 42.
3 Zu dieser Textstelle in Raffaels Brief siehe Camesasca 1993, S. 175, Thoenes 2002, S. 473 mit deutscher Übersetzung.

Einführung

Seit der zweiten Hälfte des 19. Jahrhunderts, genauer gesagt seit den Publikationen von Heinrich von Geymüller, existiert eine umfassende kunsthistorische Forschung zur frühen Planungs- und Entwurfsgeschichte von Neu St. Peter vom Anfang des 16. Jahrhunderts.[4] Im Spektrum einer kaum mehr überschaubaren Anzahl wissenschaftlicher Veröffentlichungen hat sich eine beeindruckende Forschungsgeschichte etabliert, die nicht nur überaus produktiv ist, sondern zugleich auch eine eigene Historizität entwickelt hat. Sie ist, wie die Baugeschichte von Neu St. Peter selbst, ein »monumentum of its own«.[5] Zugleich ist diese Forschungsgeschichte aber auch ein Feld stetiger Diskussionen und divergierender Lehrmeinungen, deren Kontroversen sich in den letzten drei Jahrzehnten erstaunlich intensiviert haben. Wurde die frühe Planungsgeschichte von Neu St. Peter in den 1970er Jahren noch zu den »Lieblingsthemen der Kunstgeschichte« gezählt, so gehört sie gegenwärtig zu den »verwickeltsten Problemen der Kunstgeschichte«.[6]

Im Brennpunkt dieser Debatten steht der berühmte Pergamentplan von Donato Bramante, in Kurzform einfach als UA 1 bezeichnet, der zeitlich in die Entwurfsphase vor der Grundsteinlegung im April 1506 eingeordnet wird und sich »wie ein roter Faden durch die gesamte spätere Planung hindurchzog« (Abb. 1).[7] Problematisch für seine wissenschaftliche Beurteilung ist vor allem sein heutiges Format, da er als detailliert ausgeführte Grundrisszeichnung allseitig beschnitten ist und damit ein Fragment darstellt.[8] In der Rekonstruktion seiner ursprünglichen Gesamtform sah die Forschung eine ihrer Hauptaufgaben, wobei sich schon seit Anbeginn der wissenschaftlichen Beschäftigung mit Bramantes Pergamentplan verschiedene Alternativvorschläge herauskristallisiert haben. Grundsätzlich geht es dabei um die Frage, ob UA 1 einen Zentral- oder Longitudinalbau darstellt. Hatte sich ein Großteil der Forschung bis in die 1990er Jahre mit der Rekonstruktion als Zentralbau mehr oder weniger arrangiert, so ist die Debatte ab 1994 wieder neu entfacht und in den letzten drei Dekaden mit einer Vielzahl von meist nur kurzen Stellungnahmen und Reaktionen regelrecht angeheizt worden. »Eine wirkliche Diskussion des Problems«, wie es Jens Niebaum formuliert hat, »ist freilich ausgeblieben«, und so lässt sich die »nun schon jahrhundertealte Frage« nach einem Zentral- oder Longitudinalbau, wie

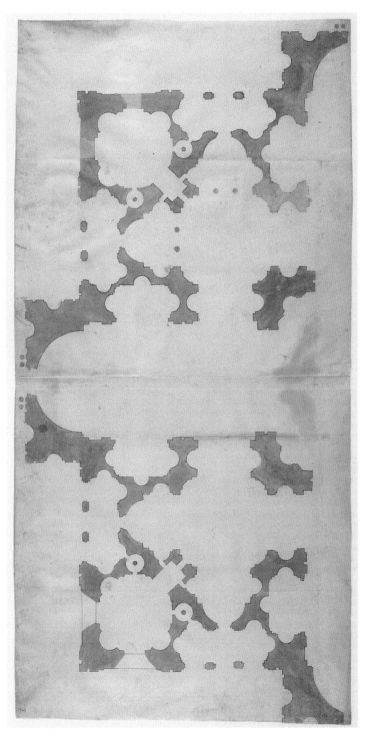

Abb. 1 Donato Bramante, Pergamentplan UA 1 recto,
Florenz, Uffizien, Gabinetto dei Disegni e Stampe

Hans W. Hubert resümiert hat, »noch immer nicht eindeutig beantworten«.[9] Berücksichtigt man die gewaltige Bandbreite von internationalen Veröffentlichungen zum Thema der frühen Planungs- und Baugeschichte von Neu St. Peter, dann ist diese Erkenntnis mehr als nur ernüchternd, und so macht sich in den letzten Jahren eine gewisse Frustration breit: »The debate on Bramante's project for St. Peter's is at risk of stagnation", wie es Christof Thoenes – nicht ohne einen resignativen Unterton – formuliert hat.[10]

Man kann nun auf diesem eher negativen Status quo stehenbleiben und die Grundsatzfrage, ob Bramantes Pergamentplan einen Zentral- oder Longitudinalbau darstellt, für sich selbst beantworten, je nachdem, welche Argumente in der Forschung einem persönlich schlüssiger erscheinen. Oder man lässt die Kontroverse einfach bestehen und benennt lediglich die unterschiedlichen Positionen, von denen sich jeder seine eigene Meinung bilden kann.[11] Diese Möglichkeiten lösen jedoch nicht das Problem, und so bleibt nichts anderes übrig, als sich erneut mit Bramantes Pergamentplan wissenschaftlich auseinanderzusetzen, auch auf die Gefahr hin, dass man sich in dieser Flut permanenter Publikationen fast zu verlieren droht. »La storia di S. Pietro«, wie es Thoenes prägnant formuliert hat, »non è ancora finita.«[12]

4 Geymüller 1868 und 1875.
5 Dieses Zitat stammt von Kempers 1997, S. 238.
6 Zum ersten Zitat siehe Frommel 1977, S. 26, zum zweiten Zitat siehe Bredekamp 2000, S. 29.
7 Zum Zitat siehe Metternich 1975, S. 14.
8 Der Plan besteht aus zwei ungefähr gleichen Teilen und weist die Maße von ca. 53,8–54 × 110,5–111 cm auf; siehe dazu Hubert 1988, S. 199, Satzinger 2008, S. 135, Anm. 25.

9 Niebaum 2001/02, S. 122, Anm. 122; Hubert 2008, S. 116.
10 Thoenes 2013/14, S. 211.
11 Zur einfachen Nennung der unterschiedlichen Positionen siehe etwa den Internet-Fachinformationsdienst arthistoricum.net: Der Neubau von St. Peter in Rom.
12 Thoenes 1997, S. 26.

Methodische Vorgehensweise und Probleme

Die Frage, ob Bramante mit dem Pergamentplan einen Zentral- oder Longitudinalbau konzipiert hat, lässt sich nur auf Grundlage einer breit gefächerten, methodischen Vorgehensweise beantworten. Umfangreiche formale Analysen sind dabei ebenso notwendig wie quellenkundliche Untersuchungen und stilistische Vergleiche bzw. Herleitungen. Wenig sinnvoll ist deshalb die Forderung von Thoenes, sich »auf einfache, positive Aussagesätze (>Thesen<) zu Sachverhalten« zu beschränken, »die allein aus den Primärquellen herzuleiten sind«.[13] Ein hochkomplexes architektonisches Phänomen, wie es der Pergamentplan darstellt, lässt sich eben nicht simplifizieren, und die Fülle von teilweise sich gegenseitig widersprechenden Rekonstruktionen, die der Grundriss im Verlauf der langwierigen Forschungsgeschichte erfahren hat, ist bereits ein Beleg dafür. Nicht umsonst hat Georg Satzinger im Zusammenhang mit einer frühen Planzeichnung Bramantes auf berühmte architektonische Vorbilder verwiesen und dabei explizit betont, »wie legitim die Fragen der Kunsthistoriker nach solchen Voraussetzungen sind«.[14] Auch der Verweis, dass es in dieser frühen Planungsphase von Neu St. Peter nur äußerst spärliche schriftliche Zeugnisse gibt, ist kaum hilfreich, denn spätere Schriftquellen, die zumindest indirekt oder mittelbar Auskunft über den Pergamentplan geben, sind genügend vorhanden, sofern man sich mit den jeweiligen Textstellen nur sorgfältig befasst.[15] Häufig finden sich in der Forschungsliteratur sowohl umfassende Analysen zu Maßeinheiten und -verhältnissen, die als Angaben auf dem Pergamentplan fehlen, als auch zu dessen chronologischer Einordnung in die frühe Planungsphase von Neu St. Peter.[16] Berücksichtigt man, dass das gesamte, vor der im April 1506 erfolgten Grundsteinlegung erstellte Planmaterial in der knappen Zeitspanne von mehreren Monaten entstanden sein muss, dann ist eine präzise Datierung kaum möglich. Schließlich geht man von einem ungefähren Planungsbeginn ab dem Frühjahr bis in die zweite Jahreshälfte 1505 aus.[17] Einen Weg aus diesem Dilemma scheint für viele Autoren die Relativchronologie zu bieten, da sie statt exakter Daten zumindest die Erkenntnis einer zeitlichen Abfolge der Pläne gewährleistet. Allerdings hat bereits Franz Graf Wolff Metternich die »Hypothese einer mehr oder weniger simultanen Entstehung der wichtigsten Blätter« in die Diskussion gebracht, was die Vorstellung einer linearen Ent-

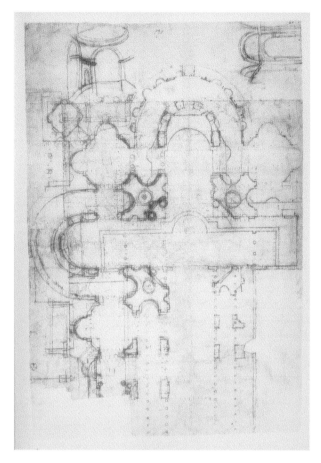

Abb. 2 Donato Bramante, großer Rötelplan UA 20 recto, Florenz, Uffizien, Gabinetto dei Disegni e Stampe

wicklungslinie in der frühen Entwurfstätigkeit für Neu St. Peter wiederum stark relativiert.[18] Das Kardinalproblem dieser Relativchronologie ist indes der Tatbestand, dass kein wissenschaftlicher Konsens bislang gefunden werden konnte und vor allem in den letzten drei Jahrzehnten immer wieder neue Planfolgen vorgestellt wurden.

Exemplarisch hierfür steht das zeitliche Verhältnis zwischen den beiden berühmtesten Plänen Bramantes: dem Pergamentplan und dem sog. *großen Rötelplan*, in Kurzform als UA 20 bezeichnet (Abb. 2). Nicht nur dass deren Relativchronologie selbst bis in die jüngste Zeit immer wieder kontrovers diskutiert wird;[19] auch hat man UA 20 in einzelne Entwurfs- oder Projektstadien unterteilt und diese wiederum in unterschiedliche zeitliche Bezüge zu UA 1 gesetzt, was die gesamte Diskussion noch zusehends erschwert.[20] Und so ergibt sich in der St. Peter-Forschung weniger eine babylonische Sprach-, als vielmehr eine Datierungsverwirrung. Ähnliche Debatten lassen sich auch bei der Festlegung der bereits erwähnten Maßeinheiten konstatieren, die in der Forschung dem Pergamentplan zugrunde gelegt werden.[21] Im

Grunde irritieren diese Argumentationsmuster und Modelle zur Datierung bzw. Maßeinteilung nur und man muss sich hierbei grundsätzlich fragen, wie hoch der Erkenntniswert für das Verständnis der frühen Planungsphase von Neu St. Peter tatsächlich ist. Wenn im Zusammenhang der St. Peter-Forschung von einer »Geheimwissenschaft« gesprochen wird, dann kommt dies kaum sinnfälliger als bei diesen mitunter kleinteiligen Diskussionen zum Ausdruck.[22]

13 Thoenes 2013/14, S. 212.

14 Satzinger 2005, S. 53.

15 Dieser Verweis stammt von Thoenes 1988, S. 94, in dem er sich auf den berühmten Bericht des Egidius von Viterbo in seiner *Historia Viginti Saeculorum* bezieht, in dem es um eine frühe Auseinandersetzung zwischen dem Baumeister Bramante und dem Papst Julius II. geht.

16 Für Maßstabsanalysen stehen exemplarisch die Untersuchungen von Metternich 1969, S. 42f., ders. 1987, S. 23-28, Hubert 1988, S. 205-208, Frommel 1995, S. 81, Jung 1997, S. 188-191, und Niebaum 2001/02, S. 131-136, die beiden letztgenannten mit weiteren Literaturangaben in den Anmerkungen; siehe dazu auch Saalman 1989, S. 104. Schon Geymüller 1875, S. 124-128, hat den Versuch unternommen, die Pläne, Entwürfe und Zeichnungen zur frühen Baugeschichte von Neu St. Peter chronologisch zu ordnen. Danach folgten beinahe unzählige Versuche der Datierung und chronologischen Abfolge dieses Planmaterials, deren Auflistung den Rahmen dieses Essays sprengen würde. Dass fast keine Schriftquellen zur chronologischen Abfolge existieren, hat bereits Murray 1989, S. 75, hervorgehoben; zu dieser Problematik siehe auch Niebaum 2001/02, S. 90, Thoenes 2015, S. 175.

17 Wie so viele Aspekte wird auch der Beginn der Planungen von Neu St. Peter in der Forschung kontrovers diskutiert; siehe dazu etwa Metternich 1987, S. 8f., 50-52, 81, Hubert 1988, S. 221, Klodt 1992, S. 13-15, ders. 1996, S. 120, Niebaum 2001/02, S. 90, Vasari 2007, S. 81, Anm. 76, allesamt mit Quellenangaben.

18 Metternich 1987, S. 9. Diese These hat Thoenes 1994, S. 109f., wieder aufgegriffen. Auch Bruschi 1977, S. 145, hat die streng lineare Abfolge in gewisser Weise in Frage gestellt, indem er über Bramantes Entwurfstätigkeit Folgendes geschrieben hat: »His ideas for St. Peter's were always in flux.«

19 Es kann hier nicht der Ort sein, diese Diskussion über die zeitliche Stellung der beiden Pläne zueinander umfassend zu erörtern. Deshalb soll auf einige Schriften von zwei der wichtigsten Protagonisten, genauer gesagt von Frommel und Thoenes, verwiesen werden, da sich ihre wissenschaftlichen Positionen diesbezüglich unterscheiden, im Falle Thoenes' selbst innerhalb seiner eigenen Schriften; siehe dazu Frommel 1977, S. 52-56, ders. 1994 C, S. 600-605, ders. 1995, S. 81-86, ders. 2008, S. 93-99, Thoenes 1982, S. 82-90, ders. 1988, S. 94, ders. 1992, S. 439-443, ders. 1994 A, S. 109-116, ders. 1995 A, S. 91, ders. 2001, S. 303, ders. 2005, S. 76, ders. 2013/14, S. 213-215, ders. 2015, S. 175-177.

20 Zu den verschiedenen Entwurfsstadien von UA 20 siehe etwa Thoenes 1994 A, S. 110, 119-122, Klodt 1996, S. 132f., und Niebaum 2001/02, S. 101-106, 147-155. Gegenteilige Meinungen sind von Niebaum 2001/02 in Anm. 53 aufgelistet worden.

21 Siehe dazu die in Anm. 16 angegebene Fachliteratur, ebenso die Diskussion über die Maßeinheiten des Pergamentplanes in Thoenes 1994 A, S. 116f.

22 Zum Begriff der Geheimwissenschaft siehe Thoenes 1994 A, S. 109.

Bramantes Pergamentplan
in der Forschungsliteratur

Mit den Forschungen Heinrich von Geymüllers aus der zweiten Hälfte des 19. Jahrhunderts beginnt die wissenschaftliche Auseinandersetzung mit dem Pergamentplan.[23] In beiden Schriften hebt der Autor die harmonische Gruppierung »nach bestimmter Ordnung und Gesetz« hervor, wodurch man sich »in die Betrachtung der traumhaften und doch so klaren Schönheit« versenken könne.[24] Hat Geymüller 1868 noch auf die bereits vorhandenen Fachmeinungen verwiesen, dass der Grundriss entweder als Longitudinal- oder Zentralbau ergänzt werden könne, so hat er sich 1875 in der Frage der Rekonstruktion dezidiert für ein griechisches Kreuz entschieden und seine Vorstellung mit einer Abbildung illustriert (Abb. 3).[25]

Bekannt wurde diese Rekonstruktion aber weniger durch Geymüllers eigene Publikation, als vielmehr durch die in hohen Auflagen herausgegebene *Geschichte der Renaissance in Italien* von Jacob Burckhardt, der mit Geymüller befreundet war.[26] Nun folgte eine wahre Flut von Veröffentlichungen, in denen Bramantes Pergamentplan als Zentralbau rekonstruiert und mit der von Geymüller bekannten Grundrisszeichnung illustriert wurde. Dabei haben sich die Autoren in Geymüllers positive Beurteilung eingereiht, den Pergamentplan durch immer neue architekturhistorische Anerkennungen nobilitiert und ihn nicht selten zum Idealplan stilisiert: Von einer »geniale e insuperabile planimetria« und einem »documento eccezionale, rivoluzionario« war ebenso die Rede wie von einer »atmosphere of classical-style grandeur« oder prägnant formuliert von einem »Kunstwerk« in Form eines Grundrisses.[27]

Versuche, den Pergamentplan als Longitudinalbau zu ergänzen, wurden in der langen Forschungsgeschichte immer wieder unternommen, doch blieben sie eher die Ausnahme und traten meist in den Hintergrund, zu verlockend erschien die These von der Zentralbauidee in ihrer geometrischen Perfektion. So hatte bereits Francesco Milizia Ende des 18. Jahrhunderts in Bezug auf Bramantes Plan von einem lateinischen Kreuz - »croce latina« - gesprochen, während Paul Letarouilly etwa hundert Jahre später Geymüllers Rekonstruktion als Zentralbau mit einem Fragment des Langhauses von Alt St. Peter verknüpfte.[28] Diese Idee eines Kompositbaus wurde immer wieder aufgegriffen oder zumindest als eine ernstzunehmende Alternative zur Zentralbauidee formuliert.[29] Aber erst in einem von Thoenes 1994 veröf-

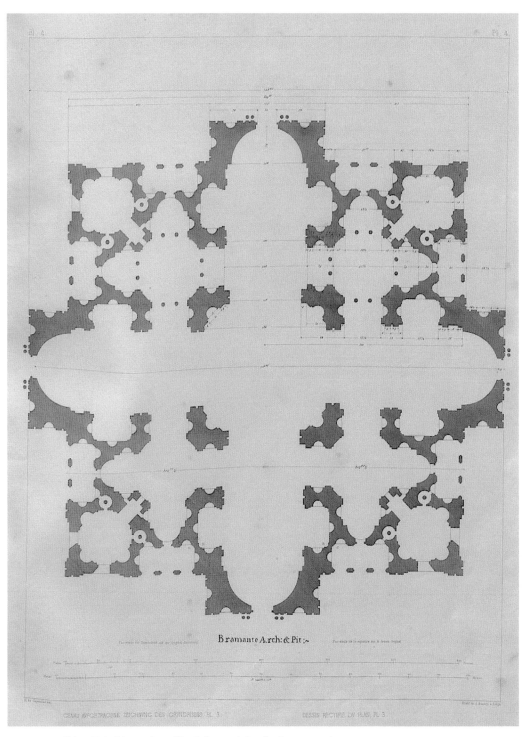

Abb. 3 Heinrich von Geymüller, Rekonstruktion des Pergamentplanes
als Zentralbau, 1875

fentlichten Artikel erhielt die Vorstellung des Pergamentplanes als Longitudinalbau erneuten Aufschwung.[30] Mit einer Reihe von Argumenten versuchte er den Nachweis zu führen, dass Bramante »von Anfang an einen Langbau errichten sollte, und wollte«, oder anders formuliert: »der Pergamentplan entsteht aus einer Synthese, oder besser, er bildet den ersten Schritt zu einer neuen Synthese von Zentralplan und Langhaus, Kreuzkuppelbau und Basilika«.[31] Auch wenn Thoenes den Zentralbaugedanken bisweilen noch gelten ließ, so hat er an seiner Grundthese in der Folgezeit konsequent festgehalten und sie mit neuen Argumenten immer wieder zu bekräftigen versucht.[32] Unterstützung erhielt er nun von anderen, teilweise namhaften Autoren, die seine Argumentation im Kerngedanken meist ohne weitere Überprüfung übernahmen.[33] Aber auch gegenteilige Stimmen wurden laut, die Thoenes' Thesen bzw. einzelne Argumente in Frage stellten oder ihre eigenen Vorstellungen bezüglich der Rekonstruktion des Pergamentplanes entgegenhielten. Wie schon die Befürworter waren ebenso die Kritiker wenig ambitioniert, und bis auf einige Ausnahmen blieben ihre Einwände meist auf kurze Sequenzen beschränkt, nicht selten im Anmerkungsapparat.[34] Die bislang umfangreichste Kritik stammt von Jens Niebaum, dessen Analysen allerdings streckenweise kleinteilig wirken, an manchen Stellen Thoenes' Argumentation wiederum positiv beurteilen und letztlich nicht auf alle Thesen reagieren, die dieser sukzessive in die Diskussion eingeworfen hat.[35] Nicht umsonst war es aber Niebaum, der feststellen musste, dass eine übergreifende Diskussion dieses Problems tatsächlich nicht geführt wurde.[36]

Die Gründe hierfür mögen vielschichtig sein. Zunächst einmal besteht immer das Risiko, in dieser Überfülle der St. Peter-Forschungsliteratur den Überblick zu verlieren, der indessen notwendig ist, um die Argumente für und wider die jeweilige Rekonstruktion des Pergamentplanes sorgfältig zu sondieren. Auffallend ist jedenfalls, dass sich nach Thoenes' 1994 erschienenen Artikel das inhaltliche Spektrum, in dem sich die Diskussion um den Pergamentplan traditionell bewegt haben, begrenzt wurde und dabei einige für das Verständnis notwendige Themenbereiche in den Hintergrund traten. Im Verlauf der Untersuchung wird dies noch genauer thematisiert. Andererseits hat Thoenes sein Argumentationsmuster seit dieser Veröffentlichung stetig verändert, und das über zwei Jahrzehnte hinweg.[37] Auch kann man sich des Eindrucks nicht erwehren, dass die wissenschaftliche Autorität dieses ebenso bekannten wie verdienstvollen Kunsthistorikers der Bibliotheca Hertziana manche Autoren davon abhielt, in eine offene Konfrontation mit ihm zu treten. Schließlich ist die Konsequenz, mit der Thoenes trotz kritischer Gegenstimmen an seiner inhaltlichen Grundposition kontinuierlich festgehalten hat, durchaus beeindruckend. Dennoch müssen seine verschiedenen Argumente sorgfältig überprüft werden, und zwar in jedem Bereich der Untersuchung, d. h. von der formalen Ebene über die Schriftquellen bis zu den architektonischen Vorläufern und Herleitungen. Dabei wird sich herausstellen, dass seine »Gegenthese« gegenüber der lange vorherrschenden Zentralbauidee eines sicherlich nicht ist, nämlich »so überaus einfach und elegant«, wie es Horst Bredekamp einmal bezeichnete.[38]

23 Geymüller 1868 und 1875. Frühere Erwähnungen des Planes, etwa von Milizia 1781, S. 187f., entsprechen noch nicht den üblichen wissenschaftlichen Standards.

24 Zu beiden Zitaten siehe Geymüller 1868, S. 2, ders. 1875, S. 172.

25 Geymüller 1868, S. 2, ders. 1875, S. 221f. und Bl. 4.

26 In der frühen Ausgabe von Burckhardt 1868, S. 97, wird Bramantes griechisches Kreuz lediglich erwähnt, in der sechsten Auflage, Burckhardt 1920, S. 124, Abb. 104, wird die Rekonstruktion dagegen abgebildet. Zur Freundschaft zwischen Geymüller und Burckhardt siehe Thoenes 1994 A, S. 109.

27 Zu den Zitaten in der genannten Reihenfolge siehe Rocchi 1988, S. 90, Borsi 1989, S. 301, Frommel 1994 C, S. 601, ders. 2009, S. 126. Zum Pergamentplan als Idealplan, -entwurf oder -modell siehe etwa Frey 1915, S. 71, Heydenreich 1969 B, S. 143, Heydenreich/Passavant 1975, S. 14, Nova 1984, S. 158, Günther 1995, S. 41. Alle Fachliteraturen aufzulisten, die den Pergamentplan als Zentralbau rekonstruiert haben, würde den Rahmen des Essays sprengen. Auf die wichtigsten Argumente diesbezüglich wird im weiteren Verlauf noch sorgfältig eingegangen.

28 Milizia 1781, S. 187, Letarouilly 1882, Pl. I, Abb. unten.

29 Zur Idee des Kompositbaus oder gerichteten Zentralbaus siehe etwa Förster 1956, S. 228–230, Metternich 1975, S. 17, 46, ders. 1987, S. 17–23; zum Kompositbau als Alternatividee siehe etwa Hofmann 1928, S. 62, Murray 1969, S. 53.

30 Thoenes 1994 A.

31 Thoenes 1994 A, S. 123, 117. Dass bereits in diesem Artikel ein gewisses Maß an Polemik mitschwingt, belegt seine Behauptung, die Ergänzung des Pergamentplanes sei eine Art von »Klecksographie«, siehe dazu S. 117.

32 So hat Thoenes in dem Postscriptum zu seiner Neuausgabe des Artikels von 1994 ausdrücklich hervorgehoben, dass der Longitudinalbaugedanke des Pergamentplanes »eine Folgerung [ist], die man ziehen kann, aber nicht muß«, zitiert nach Thoenes 2002, S. 414. In folgenden Artikeln hat Thoenes seine Grundthese mit verschiedenen Argumenten nochmals vorgestellt, teilweise nur in kurzen Erläuterungen: Thoenes 1995 A, ders. 1995 B, ders. 1997, ders. 2001, ders. 2005, ders. 2009, ders. 2011, ders. 2013, ders. 2013/14, ders. 2015. Dass sich eine Tendenz zur Zentralisierung im Pergamentplan abzeichnet, hat Thoenes 2015, S. 176, zumindest indirekt nochmals angedeutet.

33 Bredekamp 2000, S. 30, Tönnesmann 2002, S. 92, ders. 2007, S. 69, Bering 2003, S. 53.

34 Beispiele hierfür sind die Argumentationen von Frommel 1995, S. 82, Klodt 1996, S. 127f., Hubert 2005, S. 376, Anm. 15.

35 Siehe dazu Niebaum 2001/02, S. 120–126, ders. 2012, S. 270, ders. 2016, S. 216, Anm. 1027.

36 Siehe Anm. 9.

37 Siehe die Literaturangaben in Anm. 32.

38 Bredekamp 2000, S. 128, Anm. 49.

Format, Ausrichtung und Rekonstruktion des Pergamentplanes

Wie schon lange bekannt, kann der Pergamentplan aufgrund zwei historischer Aufschriften Bramante zugeschrieben werden.[39] Auch wurde bereits erwähnt, dass er allseitig beschnitten ist und die Grundmaße von ca. 54 × 110/111 cm aufweist (Abb. 1). Für eine Architekturzeichnung sind Material und Größe ungewöhnlich, denn diese entspricht ungefähr der natürlichen Maximalgröße eines zu Beginn des 16. Jahrhunderts verwendeten Pergaments, so dass durch die umlaufende Beschneidung das Format lediglich geringfügig reduziert wurde. Schon allein aus diesem Grunde ist eine Rekonstruktion als Longitudinalbau wenig wahrscheinlich, müsste man doch für ein Langhaus ungefähr die doppelte Blattgröße miteinberechnen.[40] Auffällig ist auch die Mittelfalte, die den Plan in zwei annähernd gleichwertige Hälften unterteilt und damit bereits eine Spiegelung vorgibt, denn beide Planhälften unterscheiden sich lediglich in wenigen Details. Es mag in dem Zusammenhang ein Zufall sein, aber der einzig nachweisbare und von der Forschung anerkannte Zentralbauentwurf aus der frühen Planungsgeschichte von Neu St. Peter – Giuliano da Sangallos Zeichnung UA 8 recto – weist ebenfalls deutliche Faltungen an Längs- und Querachse auf (Abb. 4). Die Spiegelung ist demnach ein dem Pergamentplan inhärentes Gestaltphänomen, den man sich vermutlich auch deshalb »unwillkürlich symmetrisch als Zentralbau ergänzt«, wie es Satzinger formuliert hat.[41]

Doch gibt es noch einen weiteren Hinweis, der sich auf die Frage nach der Ausrichtung des Pergamentplanes bezieht. Bislang konnte noch kein Konsens gefunden werden, welchen Raumbereich der Plan eigentlich darstellt. Hat sich ein Großteil der Forschung – unter anderem wegen der Aufschriften – für die Westpartie des Kirchenbaus entschieden und sich damit auf das Breitformat bezogen, so wurde er auch als Hochformat, d. h. als rechte oder linke bzw. nördliche oder südliche Hälfte gedeutet.[42] Dass der Grundriss derart variabel ausgerichtet werden kann, spricht eher für eine fehlende Orientierung und diese wiederum für eine Zentrierung, obwohl er fragmentiert ist.[43] Nicht umsonst hat schon Geymüller 1868 in Bezug auf den Pergamentplan von einer räumlichen Gruppierung »um einen einzigen ungeheuren Centralraum« gesprochen.[44] Die Grundrissanalyse wird dies bestätigen.

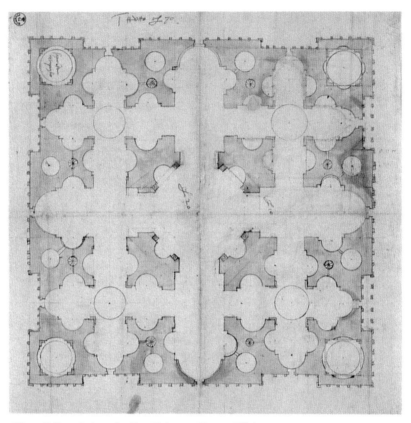

Abb. 4 Giuliano da Sangallo, Plan UA 8 recto, Florenz, Uffizien, Gabinetto dei Disegni e Stampe

Die Rekonstruktion von UA 1 als Zentralbau, seit der zweiten Hälfte des 19. Jahrhunderts fast unzählige Male durchgeführt, war schon alleine aus dem Grunde so problemlos, weil man ihn nur achsensymmetrisch spiegeln musste, um eine geometrisch perfekte Grundrissfigur zu erhalten (Abb. 1, 3). Dies hat zur Annahme geführt, dass Bramante eben auch nur eine Planhälfte gezeichnet hat und die allseitige Beschneidung nur ein marginaler nachträglicher Einschnitt war.

Neben seiner anschaulichen, beinahe schon bildhaften Struktur können noch andere Gründe für diese Vorgehensweise genannt werden, etwa das kostbare Material Pergament, dessen sich der Architekt nur sehr sparsam bediente, oder die Baupraxis gotischer Bauhütten, wo bekanntermaßen halbierte Planrisse verwendet wurden.[45] Nur muss man nicht unbedingt auf die mittelalterliche Bautradition zurückgreifen, um die Entwurfskonzeption mit halbierten Grundrissen herzuleiten. Schon Antonio Averlino, gen. Filarete, hat in seinem berühmten, zwischen 1460–64 verfassten Architekturtraktat diese Möglichkeit nicht nur erörtert, sondern auch mit einem Zentralbau illustriert: Bei seiner Beschreibung der Kathedrale in der neu ge-

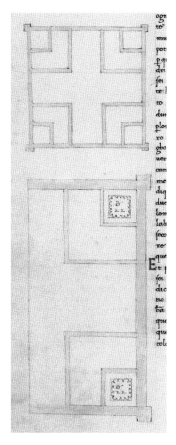

Abb. 5 Filarete, Grundrisse der Kathedrale in Sforzinda, 1460–64, Florenz, Biblioteca Nazionale Centrale, Ms. II.I.140

planten Idealstadt Sforzinda setzt Filarete zwei Grundrisse an der linken Blattseite übereinander [fol. 49 verso], den oberen als Schemazeichnung und den unteren als halbierten Plan, wobei er im Text die Illustrationen insofern kommentiert, als durch die beigefügten Zeichnungen es leichter zu begreifen sein werde als durch Erklärung (Abb. 5).[46]

Wie bedeutend Filarete und vor allem seine nicht realisierten Zentralbauentwürfe für Bramante gewesen sind, soll noch umfassend erläutert werden. Wichtig ist in dem Zusammenhang zunächst, dass Filarete in Bild und Text ein Verfahren vorgibt, das Bramante mit dem Pergamentplan aufgegriffen hat, sofern man ihn als halbierten Grundriss eines Zentralbaus interpretiert. Schon Frommel hat darauf verwiesen, dass es auch andere Pläne Bramantes aus dieser frühen Planungsphase von Neu St. Peter gibt, die nur zur Hälfte gezeichnet sind.[47] In der weiteren Baugeschichte sollten derart fragmentierte Zentralbaupläne immer wieder auftauchen, wie Beispiele von St. Peter-Grundrissen aus dem Codex Mellon belegen, die aus einer etwas späteren Planstufe stammen und aufgrund bestimmter architektonischer Analogien

Abb. 6 Bernardo Prevedari, Graphik eines Tempelraumes, sog. Prevedari-Stich, 1481, Mailand, Civica Raccolta Stampe Archille Bertarelli

in einer zumindest indirekten stilistischen Abhängigkeit zum Pergamentplan stehen.[48] Unwillkürlich wird man diese Pläne stets zu einem Zentralbau komplettieren.

Wie die Forschung immer wieder betont hat, handelt es sich beim Pergamentplan um eine wertvolle Präsentationszeichnung, vermutlich um jenen von Bramante ausgeführten Entwurf, der Vasari zufolge »ausgesprochen bewundernswert war« und wahrscheinlich auch dem Papst vorgelegt wurde.[49] Weiterhin hat Vasari hervorgehoben, dass Bramante dem Papst »unzählige Entwürfe« für den Neubau von St. Peter gefertigt habe, während der Augustinermönch Onofrio Panvinio um 1560 die konkrete Vorgehensweise des Architekten beschrieben hat: Bramante »zeigte dem Papst mal Grundrisse, mal andere Zeichnungen des Baus, redete unaufhörlich auf ihn ein, und versicherte, das Unternehmen werde ihm zu höchstem Ruhme gereichen.«[50] Berücksichtigt man nochmals das gerade erwähnte Vorgehen Filaretes in seinem Architekturtraktat, von dem sich Bramante möglicherweise beeinflussen ließ, dann ging es also um Erklärungen im Medium von Bild und Sprache. Ein zur Präsentation bestimmtes Grundrissfragment spiegelbildlich zu einem symmetrischen Gesamtentwurf optisch zu vervollständigen und diese Ergänzung dem Auftraggeber zu erläutern, ist demnach keine moderne Sichtweise, sondern dürfte der damaligen Baupraxis entsprochen haben.

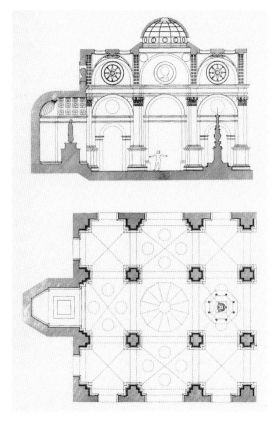

Abb. 7 Grundrissrekonstruktion des Prevedari-Stiches nach Bruschi 1977

Einen zumindest indirekten Verweis auf diese Vorgehensweise liefert Braman-
tes künstlerisches Werk aus seiner Mailänder Zeit im letzten Viertel des 15. Jahrhun-
derts. Ein von dem Goldschmied Bernardo Prevedari wahrscheinlich nach einer
Zeichnung Bramantes 1481 ausgeführter Stich zeigt einen in seiner Bildperspektive
komplex gestalteten Tempelraum, dessen Grundriss ohne größere Probleme als Zen-
tralbau rekonstruiert werden kann (Abb. 6, 7).[51] Nicht nur, dass dieses besondere Ver-
fahren bereits auf jenes Vorgehen verweist, mit dem Bramante den Papst von der
Umsetzung seines Entwurfs für die Peterskirche überzeugen wollte; auch ist der
aus dem Prevedari-Stich ableitbare Grundriss in seiner Verbindung von Quadrat
und griechischem Kreuz mit dem Pergamentplan durchaus vergleichbar, sofern man
diesen als Zentralbau ergänzt.

Man mag darin eine eher zufällige Koinzidenz erkennen, doch wird das archi-
tektonische Werk Bramantes zeigen, wie wichtig ihm diese Verknüpfung der beiden
geometrischen Grundformen im weiteren Verlauf seiner diversen Bautätigkeiten
werden sollte. Doch lässt sich die grundsätzliche Frage, ob Bramantes Pergament-
plan einen Zentral- oder Longitudinalbau darstellt, weniger über solche indirekten
Erklärungsmuster, als vielmehr über seine spezifischen architektonischen Merk-
male klären. Aus dem Grunde ist eine formale Grundrissanalyse notwendig.

39 Zu den Aufschriften siehe etwa Metternich 1987, S. 13, Hubert 1988, S. 199.

40 Diese Argumente sind in der Forschung bereits mehrfach genannt worden, und auch Thoenes, 1994, S. 118, 127, hat einräumen müssen, dass das ursprüngliche Format vermutlich nur unbedeutend größer war. Zu dieser Argumentation siehe Frommel 1994 A, S. 112, Niebaum 2001/02, S. 123, Satzinger 2008, S. 135, Anm. 25.

41 Satzinger 2005, S. 51.

42 Zu diesen verschiedenen Möglichkeiten siehe Merz 1994, S. 102. Für die Westpartie haben sich unter anderem Hubert 1988, S. 199, Klodt 1996, S. 127, Bredekamp 2000, S. 31, Thoenes 2013/14, S. 215, entschieden. Frommel 1995, S. 82, hat sich dagegen für die rechte Hälfte ausgesprochen, während sich die Argumentation von Satzinger 2005, S. 51, ders. 2008, S. 132–139, auf die Südpartie bezieht; siehe dazu auch Hubert 2008, S. 116.

43 Schon Murray 1969, S. 57, und Metternich 1987, S. 46, haben auf eine fehlende Orientierung verwiesen.

44 Geymüller 1868, S. 1f.

45 Zur Kostbarkeit des Materials siehe Frommel 1994 A, S. 112, ders. 1995, S. 81; zur Materialökonomie und zur Tradition halbierter gotischer Planrisse siehe Niebaum 2001/02, S. 120f., ders. 2012, S. 272.

46 Das mit den beiden Grundrissen illustrierte Blatt [fol. 49 verso] aus Filaretes Architekturtraktat ist abgebildet in Hub 2020, Taf. f. 49 verso. Zur italienischen Sequenz aus Filaretes Originaltext siehe Averlino 1972, Vol. I, S. 192; zur deutschen Übersetzung siehe Oettingen 1890, S. 224. Dass Bramante Filaretes Architekturtraktat kannte, daran besteht in der Forschung kaum ein Zwei-

fel; siehe dazu etwa Spencer 1958, S. 14–16, Metternich 1967/68, S. 70, Biermann 2003, S. 30.

47 Frommel 1994 A, S. 112.

48 Diese Pläne sind abgedruckt in Bruschi 1977, Abb. 153, 159, der die beiden Grundrisse nicht nur in den Umkreis von Bramantes Planung einordnet, sondern sich auch für eine Zuschreibung der Pläne an Menicantonio de' Chiarellis, einen Assistenten Bramantes in der St. Peter-Bauhütte, ausspricht; siehe dazu S. 147, 149. Zu dieser Zuschreibung siehe auch Murray 1967, S. 10f., ders. 1989, S. 75. Metternich 1972, S. 67, Fig. 125, bringt in Bezug auf einen der beiden Pläne dagegen einen anderen vermeintlichen Urheber ins Spiel, einen gewissen Domenico da Varignano da Bologna.

49 Zu Vasaris Zitat siehe Vasari 2007, S. 25. Zur Hervorhebung als Präsentationszeichnung siehe etwa Frommel 1994 A, S. 112, ders. 1995, S. 81, Thoenes 2013/14, S. 215, ders. 2015, S. 176, Niebaum 2016, S. 216.

50 Zu Vasaris Zitat siehe Vasari 2007, S. 25. Zu Panvinios Zitat in der lateinischen Originalfassung siehe Frommel 1976, S. 90f., zur deutschen Übersetzung siehe Thoenes 1994 A, S. 119.

51 Zum Prevedari-Stich, seiner Zuordnung zu Bramante und seiner Rekonstruktion als Zentralbau siehe Bruschi 1977, S. 32, 148, 183, Kruft 1991, S. 68, Frommel 1994 B, S. 402, ders. 1995, S. 78. Metternich 1967/68, S. 25, hat den Grundriss des Stiches als Zentralbau rekonstruiert, der sich zu einem lateinischen Kreuz erweitern lässt. Dass die Raumform des Prevedari-Stiches auf Bramantes St. Peter-Planung verweist, haben Bruschi 1977, S. 148, und Frommel 1995, S. 78, hervorgehoben.

Formale Analyse
des Pergamentplanes

In seiner Eigenschaft als Präsentationsplan wurde der Grundriss mit Zirkel und Lineal in dunkelbrauner Tinte exakt ausgeführt und die Mauer- und Pfeilermasse im helleren Ton laviert (Abb. 1). Weder Aufschriften oder Maßangaben, noch Hinweise auf geplante Ausstattungen befinden sich auf der Zeichnung, so dass sich der Architekt ausnahmslos auf die baukünstlerischen Aspekte konzentriert hat. Die Grunddisposition des Planes ist eine Vierung mit abgeschrägten Ecken, von der drei identisch gestaltete Kreuzarme ausgehen. Durch die Beschneidung des Planes an der Längsseite werden nicht nur zwei der Kreuzarme, sondern auch die Vierung fragmentiert und in ihrer Breitenausdehnung über die Hälfte reduziert. Die Kreuzarme sind zweijochig und enden jeweils in halbrunden, rechteckig ummantelten Konchen. Wie die beschnittenen Blattkanten dokumentieren, sind alle drei Konchen im Scheitelbereich durch großformatige Portale geöffnet, die am Außenbau von gekuppelten Pilastern mit vorgesetzten Prostasensäulen flankiert werden. Dass Bramante dieses großformatige Eingangsmotiv für alle Stirnseiten geplant hat, belegt das Säulenpaar an der oberen Blattkante, das auf der gegenüberliegenden Seite wegen der stärkeren Beschneidung allerdings fehlt.

In den Diagonalachsen werden Nebenzentren in Form eines griechischen Kreuzes mit einer quadratischen Vierung ausgebildet, deren Ecken wiederum abgeschrägt sind. Auch enden zwei der jeweils einjochigen Kreuzarme in polygonal ummantelten, halbkreisförmigen Konchen mit Öffnungen im Scheitelbereich. Dass die beiden anderen Konchen nicht hinzugefügt werden konnten, liegt an den Durchgängen zu den Hauptkreuzarmen, die große Öffnungen verlangten. Nun folgen in den Eckbereichen der Gesamtanlage noch zwei einfache Räume auf oktogonalem Grundriss, die von den kreuzförmigen Nebenzentren diagonal erschlossen werden können. In der Forschung besteht allgemeiner Konsens, dass es sich hierbei um Sakristeien handelt.[52] Als Übergang von den Flanken zur Mitte wurde auf jeder Seite ein Vestibül mit einem eingestellten Pfeilerpaar zwischen die Ecksakristeien und die großen, räumlich nach vorne kragenden Konchen eingefügt, so dass der mehrteilig gestaltete Innenraum über eine Vielzahl von Haupt- und Nebeneingängen verfügt. Es bestehen also direkte Zugänge sowohl zu den Hauptkreuzarmen als auch zu den kreuzförmigen Nebenzentren.

Durch die räumliche Ausrichtung in orthogonale wie diagonale Achsen und die stetige Abschrägung der Ecken ändert sich nicht nur kontinuierlich der Wandverlauf, sondern auch die Position der Pfeiler, deren Stirnseiten durch Pilaster hervorgehoben sind, entweder einzeln bzw. paarweise angeordnet oder im Übergang als geknickte Pilaster. Dabei hat der Architekt das Kontinuum von Wand und Pfeiler durch Nischen aufgelöst, so dass die Mauermasse an vielen Stellen wie ausgehöhlt erscheint. Weniger architektonisch gegliedert, als vielmehr plastisch modellierend wirkt diese Gestaltungsweise Bramantes. Von einem »Zusammenfügen von plastischen Pfeilerformen« oder einem »plastischen Pfeilergruppenbau« zu sprechen, wie es Ludwig Heinrich Heydenreich bereits 1934 getan hat, ist durchaus nachvollziehbar, wobei der eigentliche Ursprung dieses modellierenden Gestaltens in der römisch-antiken Baukunst liegt.[53]

Bei aller räumlicher Komplexität bleiben die geometrischen Grundformen, auf denen selbst der fragmentierte Grundriss basiert, klar erkennbar: vom Quadrat über das Oktogon zum griechischen Kreuz. Nimmt man noch die durch die Außenansicht gesicherten Wölbungsformen hinzu, d. h. die Kreisform der Kuppeln und der Halbkreis der Kalotten über den Haupt- und Nebenkonchen, dann erschließt sich in Bramantes Pergamentplan das gesamte typologische Spektrum der architektonischen Zentralformen. Dass diese auf eine derart harmonische Weise miteinander verklammert sind, liegt an der differenzierten Gestaltung der Pfeiler, die sich wie eine modellierbare Masse jedem Übergang, Gelenkbereich oder Richtungswechsel flexibel anpassen können. Das Resultat, das sich aus dieser Verbindung von Primärformästhetik und plastischer Gestaltung ergibt, hat Rudolf Wittkower zu Recht als hervorragendes Beispiel einer »organischen Geometrie« bezeichnet.[54] Zugleich wird der Grundriss von einer »innewohnenden Logik« beherrscht, die einer Rekonstruktion der Gesamtdisposition eindeutig Grenzen setzt, da sie im Sinne einer übergeordneten architektonischen Struktur letztlich wenig Spielraum zulässt.[55]

Wie schon Peter Murray hervorgehoben hat, basiert der Pergamentplan auf einer biaxialen Symmetrie, die sich vor allem in den identisch gestalteten Kreuzarmen artikuliert.[56] Will man den fragmentierten Plan vervollständigen, dann muss man also aufgrund dieser Vorgabe fast zwangsläufig vier Kreuzarme rekonstruieren, die insgesamt ein griechisches Kreuz ergeben: eben jene architektonische Grundform, die in leichter Variation auch die Nebenzentren beherrscht. Ebenso ergibt sich der Gesamtumriss eines Quadrates, in das das griechische Kreuz nunmehr eingeschrieben ist und das sich – wiederum in leichter Variation – in der Vierung mit ihren abgeschrägten Ecken wiederholt. Selbst die Ecksakristeien mit ihrem polygonalen Grundriss sind architektonische Derivate des Quadrates. So komplex der Pergamentplan auf den ersten Blick erscheinen mag, so übersichtlich wird er durch die wechselseitige Durchdringung der architektonischen Zentralformen von Kreuz und Quadrat, oder um es auf eine einfache sprachliche Formel zu bringen: das Große wiederholt sich im Kleinen und umgekehrt (Abb. 3). Kaum stringenter hätte man einen derart differenziert gestalteten Grundriss baukünstlerisch konzipieren können.

Nun versteht man auch, weshalb die Forschung bei der Erörterung des Pergament-planes immer wieder auf eine in Haupt- und Nebenzentren systematisch abgestufte Raumhierarchie verwiesen hat, eben jenen »sense of spatial hierarchy«, wie es Frommel einmal genannt hat.[57] Diese wechselseitige Bezugnahme hat Dagobert Frey bereits 1915 mit folgenden Worten anschaulich zum Ausdruck gebracht: »Jede einzelne Form ist an sich unverständlich und unvollkommen, erst durch ihre Beziehung zu der nächsten, durch die Stellung im Ganzen erhält sie Sinn und Bedeutung«.[58] Genau dieselbe Gestaltungsmaxime wird sich in vergleichbar konsequenter Anwendung auch am Außenbau zeigen, wie im Folgenden noch umfassend erörtert wird, und selbst die in der Forschung immer wieder analysierten Maßverhältnisse im Pergamentplan verweisen in ihren harmonischen Relationen auf ein hierarchisch abgestuftes Struktursystem.[59]

Den Pergamentplan als Zentralbau zu rekonstruieren, ist demnach systemimmanent, zumindest wenn man sich auf seine formalen und typologischen Eigenschaften konzentriert. Dabei ist das architektonische Schema, das aus der Vervollständigung resultiert, alles andere als neu. Immer wieder hat die Forschung auf zwei historische Grundfiguren verwiesen, die man gewissermaßen als alternative Lesarten des Pergamentplanes bezeichnen kann: einerseits das Kreuzkuppel- oder Fünfkuppelsystem, auch als Quincunx-Schema bezeichnet, andererseits die Form des Jerusalemkreuzes, bei dem sich die Hauptfigur des griechischen Kreuzes in den vier Diagonalachsen im kleineren Format wiederholt.[60] Gleichgültig, ob man sich mehr auf die Konfiguration der Kuppeln (Kreuzkuppelsystem) oder den Grundriss der Haupt- und Nebenzentren (Jerusalemkreuz) konzentriert; stets ist der Zentralbau mit seiner Hierarchie der architektonischen Primärformen die eigentliche Voraussetzung. Und dabei spielt es auch keine große Rolle, dass Bramante in den beiden Planhälften Variationen in der Detailgestaltung eingeführt hat: zunächst zwei eingestellte Säulenpaare als Übergang zu den einjochigen Kreuzarmen in einem der beiden Nebenzentren und weiterhin verschiedene Fensteröffnungen in den zwei Ecksakristeien. Die gesamte Plansymmetrie wird durch diese letztlich marginalen Unterschiede jedenfalls nicht beeinträchtigt.[61]

Wie konsequent Bramante die symmetrische Anordnung im Pergamentplan umgesetzt hat, belegt ein Gestaltungsmotiv, das für sich genommen recht sonderbar erscheint. Unabhängig von der Frage, wie man den Pergamentplan ausrichtet, stets sind die Konchen durch große Portale geöffnet.[62] Bei einer dieser Konchen muss es sich fast zwangsläufig um die Hauptapsis im Neubau handeln, das bedeutet um den Abschluss jenes westlichen Raum- bzw. Chorbereiches, der mit dem geplanten Juliusgrab ausgestattet und als »Gesamtkunstwerk«, wie es Frommel einmal genannt hat, nobilitiert werden sollte.[63] Warum hat man aber diese Hauptapsis mit einem großen Portal überhaupt öffnen wollen, denn ein direkter Zugang von außen über den Scheitelbereich einer Apsis in den Chorraum ergibt alleine schon unter liturgischen Erwägungen keinen rechten Sinn? Dementsprechend hat Thoenes diese Eingangstür auch als »irritierend« bezeichnet.[64] Frommels Erklärungsansatz für das

»ohnedies nicht sehr sinnvolle Westportal«, einen eigenen Eingang in die Grabkapelle des Papstes – die sog. *Capella Iulia* – zu bieten, scheint ihn selbst wenig überzeugt zu haben, denn seine Grundrissrekonstruktionen zeigen die Apsis stets geschlossen.[65] Letztlich ergibt die im Scheitelbereich durch ein Portal geöffnete Hauptapsis nur dann einen Sinn, wenn alle Konchen geöffnet sind. Denn in diesem Falle ist es die logische Konsequenz der Symmetrie, die sich aber nur dann einstellt, wenn man den Pergamentplan als Zentralbau vervollständigt (Abb. 3). Rekonstruiert man den Plan hingegen als Longitudinalbau, wie es Thoenes getan hat, dann ist dieses Eingangsportal im Scheitelbereich der Apsis in der Tat »irritierend«, wie er es selbst charakterisiert hat.[66]

Einen Beleg für diese Argumentation liefern jene Grundrisspläne und -zeichnungen, die im Zusammenhang mit der Planungsgeschichte von Neu St. Peter stehen. Nimmt man zunächst die reinen Zentralbaupläne, dann werden die vier Konchen im Scheitelbereich geöffnet, selbst wenn sie mit Umgängen versehen sind. Exemplarisch hierfür stehen Giulianio da Sangallos Zeichnung UA 8 recto (Abb. 4) und der berühmte, ca. 1521 datierte St. Peter-Plan von Baldassare Peruzzi, der im dritten Buch von Sebastiano Serlios Architekturtraktat abgebildet ist (Abb. 8).[67] Stellt man dagegen Bramantes Grundrisszeichnung UA 8 verso (Abb. 9), in der ein Langhaus angedeutet ist, und Raffaels St. Peter-Plan von 1514 (Abb. 10), der ebenfalls in Serlios drittem Buch abgedruckt wurde, dann ist in beiden Fällen die Hauptapsis mit ihrem Umgang geschlossen.[68] Bei Longitudinalbauten ist eine strenge Symmetrie eben nicht obligatorisch, und dies unabhängig von der Frage, ob bei den beiden genannten Plänen mit ihren Trikonchalanlagen die seitlichen Konchen nun geöffnet sind oder nicht.

Im Grunde ist diese Argumentation nur ein weiterer Hinweis darauf, welche Konsequenz sich hinter Bramantes architektonischer Konzeption verbirgt, wenn man den Pergamentplan als Zentralbau rekonstruiert. Als »klar, einfach und durchlichtet« hat schon Michelangelo den ersten Plan Bramantes bezeichnet, während Geymüller jene »schöpferische Kraft« des Architekten bewunderte, »welche alle diese Räume so harmonisch geordnet, und die Gruppen zu einem einzigen Ganzen in einander gefügt hat«.[69] Problematisch wird die Gesamtdisposition des Planes erst, wenn man einen Longitudinalbau rekonstruiert, und nicht umsonst hat Thoenes in dem Zusammenhang »von der so überaus komplizierten, und im Grunde immer noch rätselhaften, inneren Organisation des Pergamentplans« gesprochen.[70]

Konkrete Kritik an Thoenes' These, dass es sich beim Pergamentplan um einen Longitudinalbau handle, hat sich in der Forschung vor allem an dessen formalen Eigenschaften entfacht.[71] Hierbei standen sowohl die außerordentlich schwierige Anbindung eines Langhauses als auch die besondere Gestalt der überkuppelten Nebenzentren im Vordergrund der Argumentationen. Wenn man den Pergamentplan als Teil eines Kompositbaus, der sich aus Zentral- und Langbau zusammensetzt, rekonstruiert, dann werden in der Tat die räumlichen Übergänge zwischen beiden Bereichen zu neuralgischen Gelenk- bzw. Problemstellen. Viel zu stark ausgeprägt ist

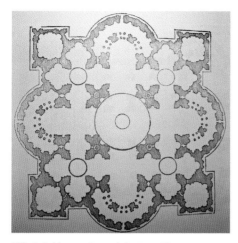

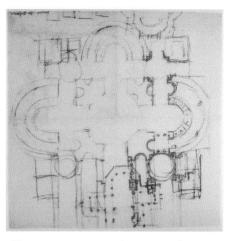

Abb. 8 Baldassare Peruzzi, St. Peter-Plan
in Sebastiano Serlios Architekturtraktat,
3. Buch, ca. 1521, Ausgabe London 1611

Abb. 9 Donato Bramante, Plan UA 8 verso,
Florenz, Uffizien, Gabinetto dei Disegni e Stampe

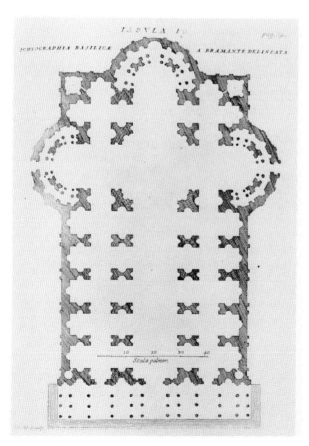

Abb. 10 Raffael, St. Peter-Plan in Sebastiano Serlios Architektur-
traktat, 3. Buch, 1514, Ausgabe Venedig 1540

die zentralisierende Tendenz der überkuppelten Nebenzentren, weshalb ihr räumlicher Anschluss an die Seitenschiffe eines Langhauses kaum gelöst werden kann. Hat schon Metternich mit einigen Detailzeichnungen diese architektonischen Schwierigkeiten illustriert, so ist es überaus bezeichnend, dass Thoenes auf eine genaue Planrekonstruktion seiner Kompositbauidee, anhand derer man diese Übergänge nunmehr studieren könnte, generell verzichtet hat.[72] Andererseits ist es ebenso unwahrscheinlich, dass im Pergamentplan, wie es Niebaum formuliert hat, »ausgerechnet die zentrale Gelenkstelle zwischen zentrierter Westpartie und Langhaus, die in allen anderen bekannten St. Peter-Skizzen im Mittelpunkt steht, ausgeblendet worden sein sollte«.[73] Bramante selbst scheint sich der Problematik durchaus bewusst gewesen zu sein, denn bei seinen eigenen Zeichnungen, die eine Verbindung von zentralisierender Westpartie und Langhaus darstellen – d. h. bei UA 20 und UA 8 verso –, sind die Nebenkuppelzentren dementsprechend reduziert und bieten in ihrer architektonisch stark vereinfachten Form einen akzeptablen räumlichen Übergang (Abb. 2, 9). Wie schwierig aber eine Entscheidung für oder wider eine bestimmte Rekonstruktion des Pergamentplanes anscheinend ist, verdeutlicht die ambivalente Aussage von Olaf Klodt, eine »spiegelbildliche Ergänzung des Pergamentplans als Zentralbau ist daher wohl richtig und falsch zugleich«.[74] Aus dem Grunde ist es notwendig, weitere Indizien für die Vervollständigung des Planes außerhalb der Grundrissanalyse zu suchen. Diese hat aber zweifelsohne gezeigt, dass die viel gerühmte Planlogik des Pergamentplanes nur dann sinnfällig zum Ausdruck kommt, wenn es sich um einen Zentralbau handelt.[75]

52 Zu den Ecksakristeien siehe etwa Klodt 1992, S. 24, und Thoenes 2015, S. 176.
53 Heydenreich 1934, S. 365. Auch hat Heydenreich bereits auf die antike Bautradition verwiesen, allerdings deren Einfluss auf Bramante hinsichtlich des vom ihm konstatierten »plastischen Pfeilergruppenbaus« wiederum eingeschränkt; siehe dazu S. 366f. Zu Bramantes Bezug auf die

Antike bzw. Spätantike siehe auch Murray 1974, Günther 1995, S. 41–56, ders. 2009, S. 63f.
54 Wittkower 1983, S. 27. Mitunter hat man auch von einem »geometrischen Ornament« oder »ornamentalen Leben« gesprochen, was zur Klärung von Bramantes Gestaltungsideen aber wenig beiträgt; siehe dazu etwa Heydenreich/Passavant 1975, S. 14, Niebaum 2001/02, S. 118.

55 Zur inneren Planlogik siehe Wittkower 1983, S. 27, Niebaum 2001/02, S. 123.

56 Murray 1989, S. 76.

57 Frommel 1994 B, S. 402. Zu dieser Raumhierarchie im Pergamentplan siehe auch Hubert 1988, S. 197, Dittscheid 1992, S. 58, Frommel 1995, S. 78, Niebaum 2012, S. 270

58 Frey 1915, S. 81.

59 Es ist hier nicht der Ort, die vermutlich auf einfachen Zahlenrelationen basierenden Maßverhältnisse des Pergamentplanes zu analysieren; siehe dazu etwa Metternich 1969, S. 42f., ders. 1987, S. 23–28, Bruschi 1977, S. 149f., Thoenes 1982, S. 83, ders. 1988, S. 97–99, Hubert 1988, S. 199f., Niebaum 2001/02, S. 131–136.

60 Zum Kreuz- bzw. Fünfkuppelsystem oder Quincunx-Schema siehe Dittscheid 1992, S. 58, Frommel 1994 B, S. 402, ders. 1995, S. 78, Bruschi 1997, S. 186, Cardamone 2000, S. 13, Thoenes 2005, S. 76, Günther 2009, S. 64, Niebaum 2012, S. 279f. Zum Quincunx-Schema allgemein siehe Günther 1995, S. 45, Cardamone 2000, S. 13, Niebaum 2012, S. 269. Zum Jerusalemkreuz siehe Ackerman 1970, S. 205, Metternich 1975, S. 14, 180, Hubert 1988, S. 197, Klodt 1992, S. 24, ders. 1996, S. 127, Niebaum 2001/02, S. 121, 167.

61 Ob man deshalb gleich von einem »Variantenplan« sprechen muss, wie es Niebaum 2001/02, S. 120, getan hat, mag dahingestellt sein.

62 Zu den Diskussionen über die Ausrichtung des Pergamentplanes siehe Anm. 42.

63 Frommel 1977, S. 46. Über die Gestaltung, Ausstattung und Funktionen dieses westlichen Chorarmes in den Planungen von Neu St. Peter wurde schon viel geforscht, weshalb auf eine umfassende Analyse im Rahmen dieses Artikels verzichtet werden kann; siehe dazu vor allem die umfassenden Ausführungen in Frommel 1977, auf die sich die Forschung immer wieder bezieht. Nur wenn es sich beim Pergamentplan um die Ostpartie und damit um die Eingangsseite handelt, wird die Hauptapsis nicht dargestellt. Doch erklärt sich in diesem Falle die merkwürdige Eingangssituation mit einer östlichen, am Scheitelbereich geöffneten Konche nur, wenn sie sich im Westen und damit in der Hauptapsis spiegelt. Ansonsten ergebe ein Eingangsmotiv mit geöffneter Konche überhaupt keinen Sinn.

64 Thoenes 1994 A, S. 119.

65 Frommel 1977, S. 53, ders. 2008, S. 93. Zu den Grundrissrekonstruktionen siehe Frommel 1995, S. 80, Abb. 8, ders. 2008, S. 94, Abb. 9. Frommels Rekonstruktion ist nur möglich, wenn man annimmt, dass Bramantes Pergamentplan die Ostpartie und damit den Eingangsbereich zeigt. Die

Spiegelung des Kreuzarmes ergibt dann eine Westapsis, die in der Rekonstruktion nunmehr geschlossen werden kann. Diese Ergänzung ist allerdings wenig wahrscheinlich, wie die folgenden Ausführungen noch zeigen werden. Die These von Kempers 1997, S. 230, das Westportal habe Vorläufer in der Gesamtanlage von Alt St. Peter, ist eindeutig falsch, wenn man den Längsschnitt durch das frühchristliche Querhaus, etwa von Brandenburg 2017, S. 36f., Taf. 7, betrachtet.

66 Siehe Anm. 64.

67 Aufgrund der besseren Druckqualität wird auf die Abbildung in der englischen Ausgabe Serlio 1611, fol. 16 verso, zurückgegriffen. Im Folgenden wird Peruzzis Grundrissplan noch näher untersucht.

68 Diese Abbildung stammt aus Serlios 1540 in Venedig gedruckten Ausgabe. Noch andere Langhauspläne aus der frühen St. Peter-Baugeschichte können in dem Zusammenhang genannt werden, u. a. der vermutlich von Giuliano da Sangallo stammende Plan aus dem Codex Barberini, lat. 4424, fol. 64 verso, abgedruckt in Metternich 1987, S. 147, Abb. 149.

69 Michelangelos Charakterisierung ist einem Brief von 1546/47 entnommen; zur originalen Textstelle siehe Barocchi/Ristori 1979, S. 251, zur deutschen Übersetzung Bredekamp 2000, S. 76. Zu diesem Brief und seiner Interpretation siehe auch Anm. 169–173. Zu Geymüllers Zitat siehe ders. 1875, S. 172.

70 Thoenes 1994 A, S. 117.

71 Zu Thoenes' These mit Zitat siehe nochmals Anm. 31f. Zu den folgenden Kritikpunkten siehe Frommel 1995, S. 82, Klodt 1996, S. 131f., Niebaum 2001/02, S. 121–126, ders. 2012, S. 272, ders. 2016, S. 216, Anm. 1027. In den letztgenannten Argumentationen hat Niebaum auch eine berechtigte Kritik an der Annahme formuliert, Bramante habe mit dem Pergamentplan einen Kompositbau konzipieren wollen, der aus einer zentralisierenden Westpartie und einem erhaltenen Teil der konstantinischen Basilika besteht.

72 Diese Detailzeichnungen sind abgedruckt in Metternich 1987, S. 19, Abb. 5–11. Die einzige Rekonstruktion von Thoenes 1994 A, S. 116, Abb. 13, stellt eine recht simple Fotomontage dar, die aber nicht geeignet ist, die genannten Problematiken hinsichtlich des Übergangs zwischen Zentral- und Langbau aufzuzeigen. Zum Fehlen einer Rekonstruktionszeichnung siehe S. 117.

73 Niebaum 2016, S. 216, Anm. 1027.

74 Klodt 1996, S. 132.

75 Zur Planlogik siehe Anm. 55.

Außengestalt des Pergament-planes – die Caradosso-Medaille

Es ist von großem Vorteil für die Planrekonstruktion, dass die Gründungsmedaille von Neu St. Peter, die für die Grundsteinlegung am 18. April 1506 entworfen wurde und in der Regel dem Medailleur und Goldschmied Cristoforo Foppa Caradosso zugeschrieben wird, auf dem Revers die Außenansicht des Bauprojekts wiedergibt (Abb. 11).[76] Seit dem 19. Jahrhundert herrscht in der Forschung weitgehender Konsens, dass der Außenbau auf der Medaille mit dem Pergamentplan kompatibel ist, obwohl man Abweichungen konstatieren kann.[77]

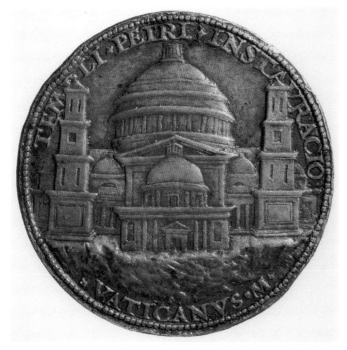

Abb. 11 Cristoforo Foppa Caradosso, Gründungsmedaille von Neu St. Peter, sog. Caradosso Medaille, 1506, Mailand, Civiche Raccolte Archeologiche e Numismatiche

Auf den ersten Blick entspricht die Außenansicht, die schon von Vasari als »Fassade« bezeichnet wurde, dem Typus der Zweiturmfront, die durch die hoch aufragende Hauptkuppel in der Art eines Dreiturmprospektes bereichert wird.[78] Allerdings kragen einzelne Elemente, wie die Ecktürme oder die rechteckig ummantelte Konche aus dem Gesamtumriss hervor, so dass es zu einem permanenten Vor- und Rücksprung in der Außenkontur kommt. Weniger kohärent als vielmehr in Einzelteile aufgegliedert erscheint dementsprechend der Außenbau, zumal an den Flanken die beiden rechteckig ummantelten Konchen der seitlichen Kreuzarme bereits sichtbar sind und man damit den Verweis auf weitere Ansichtsseiten erhält. Wie schon beim Pergamentplan liegt auch beim Münzbild der Fokus auf den nunmehr stereometrischen Grundformen, wie den Haupt-, Neben- und Halbkuppeln, den rechteckigen Unterbauten und den quadratischen, sich nach oben sukzessive verjüngenden Turmgeschossen. Der vorkragende Mittelteil mit Unterbau, Tambour und Halbkuppel entspricht dem Aufbau des Kernbereichs mit seiner mächtigen Tambourkuppel, die ihrerseits von den Kuppeltrabanten umgeben ist. Vergleichbar mit dem Pergamentplan wiederholt sich auch am Außenbau das Große im Kleinen, was wiederum zeigt, wie konsequent Grundriss- und Außengestaltung aufeinander abgestimmt sind. Folglich kann man die architektonische Gesamtheit dieser Planung als ein »hierarchical universe« bezeichnen, in dem sich Innen und Außen harmonisch ergänzen.[79] Besondere Würdemotive der Hauptkuppel, wie der Tambour mit seinem an eine antike Tholos erinnernden Säulenkranz oder die der Pantheonskuppel entlehnte Abtreppung des unteren Wölbungsansatzes, sollen den Bau schon in der Fernansicht nobilitieren. Nicht umsonst spricht Egidius von Viterbo in seiner 1513-18 verfassten *Historia Viginti Saeculorum* »von dem Anblick des neuen Riesenbaus« – und damit meint er den geplanten Neubau von St. Peter –, von dem »jeder, der sich anschicke, in das Gotteshaus zu gehen, um seine Gebete zu verrichten, nicht ohne Bewegung, ja überwältigt« sei.[80]

Dabei ist die Außengestaltung insofern ungewöhnlich, als die Zergliederung der Gesamtkontur ein in sich geschlossenes Fassadenkonzept nicht entstehen lässt und man an den Flanken bereits die Seitenansichten mit dem Unterbau und der bekrönenden Halbkuppel erkennen kann. Im Äußeren werden also die Kreuzarme mit ihren rechteckig ummantelten und durch große Portale geöffneten Konchen hervorgehoben, wie sich auch die Abfolge der Trabantenkuppeln seitlich weiter fortsetzt. Damit wird die traditionelle Vorstellung einer Hauptfassade beeinträchtigt oder zumindest relativiert, während sich die Suggestion eines Zentralbaus mit seinen nunmehr vier gleichwertigen Schauseiten eindeutig steigert.[81] Akzeptiert man die Rekonstruktion als Zentralbau, dann ergibt sich auf allen vier Seiten jeweils eine Zweiturmfront mit mehreren Eingängen, deren hoch aufstrebenden Vertikalakzente an den Ecken das gewaltige Kuppelzentrum rahmen; oder um es mit den Worten Wittkowers zu formulieren: »Die Zentralkuppel beherrscht unbedingt das Ganze, alle anderen Bauteile bereiten auf diesen Gipfel vor.«[82]

Problematisch ist hierbei nur, dass auf dem Münzbild die beiden hinteren Türme fehlen. Man kann dies zunächst dadurch erklären, dass auf einer nur mehr 55–56 mm kleinen Medaille nicht alle Einzelheiten dargestellt werden konnten. Möglicherweise wollte man aber auch die rückwärtigen Bereiche gar nicht detailliert wiedergeben. Schließlich wirkt die Vorderansicht auf dem Münzbild erstaunlich monumental, was jenem »Anblick des neuen Riesenbaus«, entspricht, von dem bereits in der zweiten Dekade des 16. Jahrhunderts Egidius von Viterbo im Rahmen des Neubauprojekts gesprochen hat.[83] Eine weitere Möglichkeit besteht in der Annahme, der Architekt habe lediglich für die Hauptfront zwei Türme konzipiert, was in der Forschung mit unterschiedlichen Argumenten bislang kontrovers diskutiert wird.[84] Berücksichtigt man indessen die außerordentliche Stringenz, mit der Bramante den Grund- und Aufriss auf der Basis einfacher Primärformen harmonisch aufeinander abgestimmt hat, dann sind solche Abweichungen von der architektonischen Ordnungstruktur und Symmetrie eher unwahrscheinlich. Zudem widerspricht die Hervorhebung einer Ansichtsseite der Vorstellung von vier gleichwertigen Eingangsfassaden.

In dem Zusammenhang kann auf eine heute verschollene Rötelzeichnung aus dem Umkreis Albrecht Altdorfers verwiesen werden, die eine freie Wiedergabe entweder der Caradosso-Medaille oder der von ihr abhängigen Münzbilder und Graphiken, wie des 1517 datierten Stiches von Agostino Veneziano, darstellt (Abb. 12, 13).[85] Interessant ist die linke Hälfte der Zeichnung, da hinter dem Flankenturm ein zweiter Turmkörper mit seinem Freigeschoss angedeutet ist. In der Forschung wurde mehrfach die Vermutung geäußert, dass es sich bei dieser Schauseite wohl eher um eine Seitenansicht, vermutlich die Nordseite, handeln dürfte, die weniger mit dem Pergamentplan, als vielmehr mit Bramantes großem Rötelplan UA 20 korrespondiert (Abb. 2).[86] Die entscheidende Frage, wie ein Zeichner aus dem Altdorfer-Kreis derart genaue Kenntnis von der frühen St. Peter-Planungsgeschichte überhaupt erhalten konnte, wird allerdings nur sehr allgemein beantwortet.[87] Murray hat dagegen die Zeichnung als eine Zusammenfügung zweier Fassadenalternativen interpretiert, deren bedeutendster formaler Unterschied in der Anzahl der Türme liegt.[88] Unabhängig davon, wie man diese Zeichnung nun interpretiert; wichtig ist einerseits der Sachverhalt, dass diese Zeichnung mehr als zwei Türme dokumentiert, und auf der linken Seite sogar in einer optischen Überschneidung.[89] Andererseits kommt mit dem Hinweis auf die möglicherweise abgebildete Nordseite wieder eine Variabilität der Ansichten ins Spiel, die den Gedanken einer ausgeprägten Hauptfassade relativiert. Diese Diskussion um die verschiedenen Ansichtsseiten gab es schon beim Pergamentplan und in hohem Maße bestimmt sie auch die Interpretation der Caradosso-Medaille.[90]

Unabhängig von der Annahme, dass in der spezifischen Wiedergabe auf dem Münzbild (Abb. 11) bereits das Gesamtkonzept von vier gleichwertigen Ansichtsseiten angedeutet ist, kann diese Darstellung des Außenbaus fast unwillkürlich mit der Ostseite, d. h. mit der zum Stadtzentrum ausgerichteten Eingangsfassade verbun-

Abb. 12 Albrecht Altdorfer (Umkreis), Rötelzeichnung von
Neu St. Peter, Außenansicht, Schloss Wolfegg, Sammlung,
verschollen

Abb. 13 Agostino Veneziano, Graphik von Neu St. Peter,
Außenansicht, 1517, Florenz, Uffizien,
Gabinetto dei Disegni e Stampe

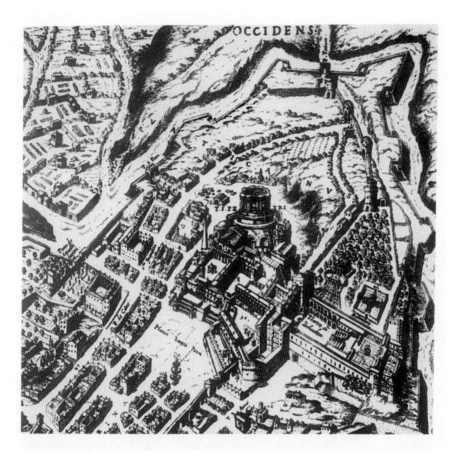

Abb. 14 Etienne Dupérac, Romplan, Ausschnitt mit Vatikanischem Bezirk, 1577, Mailand, Civica Raccolta Stampe Archille Bertarelli

den werden.[91] Gegen diese etablierte Vorstellung hat Thoenes die Behauptung aufge-stellt, bei der Caradosso-Medaille handle es sich um die West- und damit Chorpartie des geplanten Neubaus.[92] Diese These war aufgrund seiner Rekonstruktion des Per-gamentplanes als Longitudinalbau gewissermaßen eine Notwendigkeit, denn die örtlichen Bedingungen des Bauplatzes mit den westlichen Erhebungen des Vatikani-schen Hügels setzten einer wie auch immer gestalteten Langhauserweiterung er-hebliche Raumgrenzen. Die Ansicht von St. Peter mit der benachbarten Umgebung aus der Vogelperspektive, die von dem 1577 datierten Romplan Etienne Dupéracs stammt und den Bauzustand nach dem Tod Michelangelos dokumentiert, illustriert diese topographische Situation auf anschauliche Weise (Abb. 14).

Argumente für Thoenes' These waren unter anderem das Fehlen von Vorhalle und Benediktionsloggia sowie der Vergleich mit Bramantes Plänen UA 20 und UA 8 verso, wo die Ecktürme auch auf der Chorseite platziert sind (Abb. 2, 9). Zudem habe

sich Bramante bei seinen Planungen für den Neubau mit der östlichen Eingangs-fassade noch nicht beschäftigt. In späteren Artikeln hat Thoenes seine These zu un-termauern versucht, etwa durch den Hinweis, dass Medaillen vor allem zeigen, was gebaut werden sollte, und das sei im Falle von St. Peter eben die Westpartie.[93] Ein zusätzliches Argument lieferte ihm Bram Kempers mit seiner Behauptung, dass vor allem der felsige Grund, der auf der Medaille im unteren Drittel dargestellt ist und die zentrale Sockelpartie des Gebäudes verdecke, auf die Westpartie verweise, da sich im Westen die Hügelformationen erheben.[94] Bredekamp hat diese Ansicht noch-mals bekräftigt, indem er das »unebene Erdreich unter dem Sockelgeschoß« auf die örtlichen Geländeformationen bezog, und damit gehe der Blick auf den Westteil des Neubaus.[95] Von Thoenes wurde dieses Argumentationsmuster dankbar aufgegriffen, und so folgerte er, dass auf der Caradosso-Medaille »zweifelsfrei die Westansicht dargestellt« sei.[96]

So unumstößlich ist diese These wiederum nicht, wie die in der Forschung vor-gebrachten Gegenargumente belegen. Doch muss man zunächst mit den architekto-nischen Merkmalen des Neubauprojekts beginnen, wie sie vom Pergamentplan und der Caradosso-Medaille übermittelt werden (Abb. 1, 11). Dass Vorhalle und Benedik-tionsloggia fehlen, ist nicht weiter erstaunlich, gehören sie doch nicht zum eigent-lichen Bauprogramm der Kirche, wie schon die Gesamtanlage von Alt St. Peter mit ihren späteren Anbauten östlich des Atriums belegt.[97] Die in die heutige Fassade in-tegrierte Benediktionsloggia verweist dagegen auf die barocke Planungsgeschichte von Neu St. Peter mit Madernos Langhauserweiterung vom Anfang des 17. Jahrhun-derts.[98] Auf dem Grundriss und Münzbild wird der plastisch stark gegliederte Fassa-denbereich zwischen den Flankentürmen von teilweise mehrachsigen Eingängen beherrscht, die den Zugang sowohl zum Kreuzarm als auch zu den Nebenzentren ermöglichen. Wie Dupéracs Ansicht der örtlichen Gegebenheiten illustriert (Abb. 14), konnte man das Kirchengebäude in westlicher Ausrichtung nicht direkt betreten, sondern musste an den Ausläufern der Hügel zunächst vorbeilaufen, um dann von den Seiten auf den eher begrenzten Vorplatz zu gelangen. Von nordwestlicher Seite wurde der Eintritt indessen stark beeinträchtigt, so dass ein möglicher Zugang zur Peterskirche vorwiegend von Südwesten erfolgen musste. Weshalb hat Bramante aber dann die Chorfassade – sofern es sich bei dem Münzbild tatsächlich um die Westpartie handelt – mit mehrachsigen Eingangsloggien derart offen gestaltet, sind doch diese Loggien vor allem für die vom Hügel begrenzte Nordwestseite eigentlich unnütz, wie es Hans W. Hubert bereits vor der Diskussion um die Ansicht des Münz-bildes konstatierte.[99] Bezeichnenderweise hat er diesen merkwürdigen Sachverhalt damit erklärt, dass bei ideal konzipierten Zentralbauentwürfen Terraingegebenhei-ten häufig nicht berücksichtigt wurden. Nicht nur die Zugänge zum geplanten Neu-bau, sondern auch dessen optische Wirkung waren durch den Vatikanischen Hügel enorm beeinträchtigt. Schließlich konnten die Besucher, hätten sie sich von Westen genähert, die Fassade zunächst gar nicht sehen, da es keine zentrale Sichtachse wie in der Ostansicht mit ihren linear verlaufenden Straßenzügen gab.[100] Wieso hat dann

aber Egidius von Viterbo in seiner 1513–18 verfassten *Historia Viginti Saeculorum* »von dem Anblick des neuen Riesenbaus« gesprochen, wenn dieser in der Westansicht überhaupt keine Prospektwirkung entfalten konnte?[101] Und auch Vasaris Begriff der »Fassade«, den er im Zusammenhang mit der Caradosso-Medaille verwendet hat, ergibt in Bezug auf die sowohl räumlich wie optisch eingeschränkte Westansicht keinen rechten Sinn.[102]

Hinzu kommt eine merkwürdige Deutung der Perspektivwirkung auf dem Münzbild von Thoenes und Kempers. Letzterer hat den Felsgrund vor der Kirche, der den unteren Bereich des Mittelteils offenkundig verdeckt, als »seen from above« – d. h. von einem erhöhten Betrachterstandpunkt – bezeichnet, wobei diese Perspektive mit der westlichen Hügelneigung perfekt korrespondiere.[103] Thoenes hat dagegen behauptet, die Sockelpartie des Gebäudes werde von dem im Vordergrund anstehenden Vatikanischen Hügel überschnitten.[104] Beide Aussagen stimmen aber mit der optischen Erscheinung, die das Münzbild übermittelt, nur bedingt überein. Zunächst einmal erheben sich die Fassadentürme mit den nach hinten versetzten Eingangsloggien auf einem terrassierten Boden kraftvoll in die Höhe, ohne von dem Felsgestein, wie beim Mittelbereich, verdeckt zu werden. Die topographischen Begebenheiten sind nicht die Ursache für diesen auffallenden Niveauunterschied, denn der westliche Vorplatz bietet selbst für den am weitesten vorkragenden Kreuzarm genügend Freiraum (Abb. 14). Auch verweist die perspektivische Gesamtdarstellung auf dem Münzbild keineswegs auf einen erhöhten Betrachterstandpunkt, sondern im Gegenteil auf eine »front view from a low viewpoint«, das bedeutet auf eine Unteransicht, wie es Frommel bezeichnet hat.[105] Man muss nur das Zentrum mit der vertikalen Abfolge von kleiner und großer Tambourkuppel betrachten, die beide in unterschiedlicher Dynamik über dem Unterbau nach oben streben. In der Tat ist der mittlere Sockelbereich vom Felsgestein bedeckt und scheint auf den ersten Blick in den Boden versenkt zu sein.[106] Doch ist auch die konträre Sichtweise möglich, wodurch der Eindruck entsteht, als wachse der Mittelteil des Kirchenbaus gleichsam organisch aus dem Felsgestein, während sich die Flankentürme über dem nunmehr terrassierten Erdboden bereits erheben können. Unabhängig davon, wie man das Münzbild in seiner visuellen Wirkungsweise bewertet; ein Großteil der architektonischen Elemente entwickelt sich jedenfalls kraftvoll in die Höhe, was mit einem Blick vom westlichen Hügel, d. h. mit einem gegenüber dem Gebäude deutlich erhöhten Betrachterstandpunkt, kaum übereinstimmt. Auch käme die Gesamterscheinung der Fassade in dieser Ansicht überhaupt nicht zur Geltung, und das feinsinnige Spiel der architektonischen Hierarchien – jenes »hierarchical universe«, in dem Grund- und Aufriss harmonisch miteinander verbunden sind – wäre nur in Ansätzen optisch erfahrbar.[107] Möglicherweise war diese merkwürdige Durchdringung von architektonischem Mittelteil und Felsgestein der Grund dafür, dass Agostino Veneziano bei seiner graphischen Umsetzung der Caradosso-Medaille beide Bereiche klar voneinander getrennt hat, wodurch der Eindruck einer emporsteigenden Felsformation im Vordergrund deutlich gemindert wird (Abb. 13).[108] Im Gegensatz

dazu hat der Graphiker die Vertikaltendenz der Fassade gesteigert, so dass sie dynamisch in die Höhe strebt.

Das Hauptargument, das in der Forschung gegen die These von der Westansicht des Münzbildes meist vorgebracht wird, bezieht sich allgemein auf die Tradition der Baumedaillen in der Renaissance, die »grundsätzlich keine sekundäre Außenseite« zeigen.[109] Den »Seherwartungen entsprechend«, wie es Hubert formuliert hat, wäre »die Ansicht der Peterskirche [auf der Caradosso-Medaille, Anm. d. Verf.] daher unweigerlich als Front interpretiert worden«.[110] Zwar gibt es Ausnahmen, doch dokumentiert gerade die Münzbildtradition von Neu St. Peter im weiteren Verlauf des 16. Jahrhunderts die Bildkonvention, auf der Medaille die Hauptfassade und nicht die Chorpartie oder die Seitenansicht darzustellen.[111] Man muss nur die zwei Münzbilder betrachten, die sich auf Sangallos und Michelangelos Bauetappen beziehen und die beide eindeutig die Ostfassade zeigen.[112] Nimmt man noch die Baumedaille von Madernos Langhauserweiterung ebenfalls mit der Darstellung der Ostfassade vom Anfang des 17. Jahrhunderts hinzu, dann ist das Neubauprojekt von St. Peter ein Musterbeispiel dafür, wie auf Baumedaillen der Frühen Neuzeit die Schauseite zum Gegenstand anspruchsvoller Bildrepräsentation erhoben wurde. Bezeichnenderweise wurde in allen drei Fällen nicht das gezeigt, was tatsächlich in der Folgezeit realisiert werden sollte, sondern was sich die Baumeister – im Falle Michelangelos sogar wenig konkret – als geplanten Ostabschluss vorstellten. Thoenes' Argument, dass auf der Caradosso-Medaille das gezeigt wird, was gebaut werden sollte, eben die Westpartie, kann durch diese Querverweise demnach grundsätzlich in Frage gestellt werden.[113]

Wenn man nun die Tradition der Münzbilder für den Neubau von St. Peter chronologisch weiterverfolgt, dann stößt man auf eine undatierte Baumedaille, die im direkten Zusammenhang mit Madernos Ostfassade steht, wie sie von einer 1613 datierten Graphik des Matthäus Greuter übermittelt wird (Abb. 15).[114] Diese Medaille, die auf dem Avers das Porträt des Kardinals François de La Rochefoucauld, von ca. 1610–13 Botschafter König Heinrichs IV. im Vatikan, zeigt, wurde in der Bauforschung von Neu St. Peter bislang noch nicht berücksichtigt. Dies ist umso erstaunlicher, als das Münzbild auf dem Revers nicht nur Madernos Ostfassade, sondern im unteren Drittel jenes Felsgestein zeigt, das schon auf der Caradosso-Medaille den Untergrund des Kirchengebäudes bestimmt (Abb. 11). Eindeutig handelt es sich bei Madernos Fassade um die östliche Schauseite, so dass die unter anderem von Kempers, Bredekamp und Thoenes vorgebrachte These, das Felsgestein verweise auf die Westansicht, durch dieses Münzbild widerlegt werden kann.[115] Im Grunde geht es bei diesem Felsgestein auch nicht um den topographischen Versuch, die westliche Hügelformation anzudeuten, sondern vielmehr um eine programmatische Bildausage, die in direkter Verbindung mit der Umschrift auf dem Münzrand der Caradosso-Medaille steht.

Am oberen Rand befindet sich die aus drei Wörtern zusammengesetzte Sequenz »Templi Petri Instauracio«, während unterhalb des Felsgesteins »Vaticanus M«

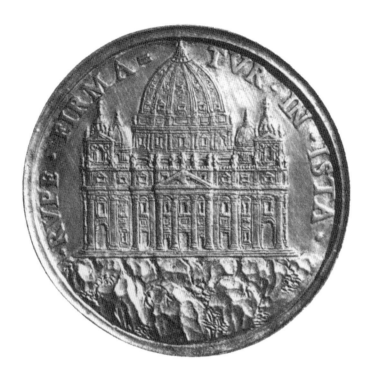

Abb. 15 Baumedaille von Neu St. Peter mit Carlo Madernos Ostfassade,
ca. 1613, München, Staatliche Münzsammlung

[Mons] eingefügt ist. Die »Erneuerung des Petrustempels« ist nicht nur ein einfacher Hinweis auf den Neubau von St. Peter, den die Gründungsmedaille übermitteln will, sondern kann »kaum anders als das auf eine Kurzform gebrachte Bauprogramm« verstanden werden, wie es Hubert formuliert hat.[116] In diesem Programm nimmt *Instauracio* eine zentrale Bedeutung ein, die sich nicht mehr nur auf das konkrete Bauprojekt, sondern weit umfassender auf ein pontifikales Traditionsverständnis bezieht. Seit dem Quattrocento zielt der Begriff auf die Wiederbelebung der Stadt Rom in Anbetracht ihrer antiken Pracht und Größe.[117] Ob es sich um die 1444–46 verfasste Schrift *De Roma instaurata* des apostolischen Sekretärs Flavio Biondo, die im Zusammenhang mit den Aktivitäten Papst Eugens IV. steht, um das ambitionierte Bauprogramm Nikolaus' V. für die *alma Urbs* und hier vor allem um die Bauprojekte im Vatikanischen Bezirk oder um die *Urbe Instaurata* als Sinnbegriff aus der Grabinschrift Sixtus' IV., des Onkels Julius' II., handelt; stets ging es dabei in unterschiedlicher Form und Intensität um den urbanen Erneuerungsgedanken der Päpste. Nicht umsonst würdigte der florentinische Kanonikus Francesco Albertini in seinem 1510 veröffentlichten und Julius II. gewidmeten Büchlein *Opusculum de mirabilibus novae et veteris urbis Romae* die besonderen Verdienste dieses Papstes, »welcher neben den Päpsten Nikolaus V. und Sixtus IV. das »neue Rom« gekennzeichnet habe«.[118] Hierbei habe er aber auch all seine Vorgänger übertroffen, was nicht weiter erstaunt, galt

doch Julius als Nachfahre der römischen Kaiser – sozusagen ein Caesaren-Papst – und hinsichtlich seiner Namensgebung vermutlich sogar als zweiter Julius Caesar.[119]

Bezieht man sich nun auf das unter Julius II. initiierte Neubauprojekt von St. Peter, dann bildete der Untergrund, d. h. der am unteren Rand genannte *Vaticanus Mons*, fast im wörtlichen Sinne die Grundlage des Unternehmens und hatte eine »emblematic meaning«, wie es Kempers zum Ausdruck gebracht hat.[120] Hier visualisierte sich jener Vatikanische Fels, der das Petrusgrab in sich barg und auf dem schon die konstantinische Basilika als Grabes- und Märtyrerkirche des ersten *vicarius Christi* errichtet worden war.[121] »Du bist Petrus, und auf diesen Felsen will ich meine Kirche bauen« (Matth. 16, 18). Kaum deutlicher als durch dieses berühmte Zitat aus dem Matthäusevangelium könnte man die traditionelle Zweckbestimmung der Peterskirche symbolisch zum Ausdruck bringen, und so ist es durchaus bezeichnend, dass der zentrale Bereich des Neubaus auf der Caradosso-Medaille aus dem petrinischen Felsen gleichsam herauswächst. Nicht die exakte topographische Lagebezeichnung ist folglich die Ursache für die Darstellung des Felsgesteins auf dem Münzbild, sondern dessen allegorische Verweisfunktion. Petrus und der Felsen sind das eigentliche Fundament, auf dem sich sowohl die legitime Nachfolgeschaft der Päpste als auch die Peterskirche sowohl in ihrer sepulkralen Bestimmung als auch in der zeitlichen Kontinuität von Alt und Neu St. Peter begründen. Durch diese im wörtlichen Sinne fundamentalen christlichen Traditionsbezüge erhält der auf der Medaille eingeschriebene Instauracio-Gedanke einen weiteren entscheidenden Sinngehalt. Wie überaus wichtig dieser Ort der apostolischen Grablege für den Neubau von St. Peter war, kann dem schon mehrfach zitierten Text des Egidius von Viterbo entnommen werden, wonach Papst Julius II. in der Diskussion mit Bramante einen Zornausbruch bekam, und das bei der bloßen Vorstellung das Petrusgrab zu verlegen.[122]

Wenn man nun am Ende dieser Argumentation nochmals das Münzbild von Neu St. Peter auf der Caradosso Medaille betrachtet (Abb. 11), dann kann man als Zusammenfassung Folgendes konstatieren: Analog zum Pergamentplan entwickelt sich der Außenbau in der harmonischen Konfiguration nunmehr stereometrischer Grundformen, deren hierarchische Abfolge in der gewaltigen Hauptkuppel kulminiert. Trotz einiger Differenzen entsprechen sich Grundriss und Medaille, so dass Innen und Außen kompatibel sind. Rekonstruiert man den Pergamentplan als Zentralbau, dann muss man dies auch beim Münzbild tun. Da die von Thoenes und anderen Autoren vorgetragene These, es handle sich bei der Darstellung auf der Medaille um die Westansicht, nicht mehr haltbar ist, gibt es auch keinen Grund mehr, an dieser Zentralbauidee zu zweifeln. Damit kommt man auch nicht mehr in Konflikt mit den topographischen Bedingtheiten des im Westen von den Hügelformationen begrenzten Bauplatzes, der ein Longitudinalbauprojekt ohnehin kaum ermöglicht hätte. Auch entspricht die Darstellung der Ostseite dem Hauptzugang der Peterskirche, der damals wie heute über die Engelsbrücke und den Petersplatz von Osten erfolgt.[123] Bei einem streng konzipierten Zentralbau gibt es aber keine Hauptfassade mehr,

sondern nur mehr vier gleich gestaltete Schauseiten, was auf dem Münzbild an bei-
den Flanken durch die vorkragenden Mittelteile der Seitenfronten bereits angedeu-
tet wird. »Alle vier Seiten«, wie es Metternich formuliert hat, »wären Eingangsfassa-
den, eine Orientierung von Außen gar nicht erkennbar gewesen.«[124]

In diesen Kontext passt eine historische Schriftquelle, die in der St. Peter-For-
schung zwar schon häufiger erwähnt wurde, aber nicht im Zusammenhang mit den
vier gleichwertig gestalteten Ansichtsseiten.[125] 1517 veröffentlichte der Humanist
und Schriftsteller Andrea Guarna, der sich 1511–12 und 1516 in Rom aufgehalten hatte,
einen satirischen Dialog mit dem Titel *Scimmia*, im Lateinischen *Simia* [Affe], in dem
er sich auf eine höchst illustre Weise mit Bramante und seinem Bauprojekt von
St. Peter beschäftigte.[126] Darin verweist der hl. Petrus auf den eigentümlichen Um-
stand, dass noch nicht bekannt sei, wo die Tore in Neu St. Peter platziert werden
sollen. Scimmia erwidert darauf, dass nichts über die Tore festgelegt werden solle,
bis Bramante von den Toten auferstehen würde. Er wolle sich dies in der Zwischen-
zeit überlegen. Diese merkwürdige Textstelle wurde in der Forschung unterschied-
lich interpretiert. So hat Thoenes in dem Zusammenhang auf die Eingangsfassade
verwiesen, während Arnaldo Bruschi den Inhalt mit der Grundsatzfrage nach einem
Zentral- oder Longitudinalbau verbunden hat.[127] Guarna spricht aber ausdrücklich
von den Toren, und damit sind zweifelsfrei die Eingänge in den Kirchenbau gemeint.
Diese können dann zum Thema einer satirischen Auseinandersetzung werden, wenn
jede Schauseite gleich mehrere Zugänge aufweist und man deshalb überhaupt nicht
weiß, wie man den Kirchenbau eigentlich betreten soll. Sofern der Pergamentplan
und das Münzbild auf der Caradosso-Medaille einen Zentralbau darstellen, dann
kann das Innere auf jeder Seite gleich mehrfach betreten werden: über das Haupt-
portal in der Konche und die beiden flankierenden Eingangsloggien. Diese verwir-
rende Vielfalt stets gleichgestalteter Eingänge könnte Guarna im Sinn gehabt haben,
als er die genannte Textstelle in seinem Dialog formulierte. Wie wichtig der offene
Zugang von allen Seiten im Sinne des Zentralbaus war, belegt der Begleittext zu dem
bereits erwähnten St. Peter-Plan von Baldassare Peruzzi von ca. 1521, der im dritten
Buch von Sebastiano Serlios Architekturtraktat abgebildet ist (Abb. 8).[128] Im direkten
Bezug auf Bramante werden die Eingänge im Scheitelbereich der vier Kreuzarme
explizit genannt, und damit steht man auch bei Peruzzis Plan vor dem Problem, auf
welcher Seite, konkret gesagt durch welches Tor, man eigentlich eintreten soll. Guar-
nas Textstelle mag schon mehrfach unterschiedlich gedeutet worden sein. Dennoch
können sich neue Interpretationsmuster ergeben, wenn man sich mit dem Inhalt
genauer beschäftigt, und dies ist keine Ausnahme in der Bauforschung von Neu
St. Peter, wie die Argumentation im weiteren Verlauf noch zeigen wird.

76 Zu der sog. Caradosso-Medaille allgemein siehe etwa Metternich 1987, S. 30–33, Frommel 1995, S. 317, Niebaum 2005, S. 75f.

77 Zur Analogie von Pergamentplan und Münzbild siehe Burckhardt 1868, S. 98, Redtenbacher 1874, S. 264f., Metternich 1987, S. 32, Jobst 1992, S. 82, Klodt 1992, S. 26, 41, Frommel 1995, S. 317, Günther 1995, S. 41, Kempers 1997, S. 222, Satzinger 2005, S. 51, Niebaum 2005, S. 75, Hubert 2014, S. 135, Hoheisel 2018, S. 7. Zu den Abweichungen siehe Murray 1967, S. 9, Niebaum 2001/02, S. 130f. mit Literaturangaben.

78 Zu Vasaris Fassadenbezeichnung siehe Vasari 2007, S. 25.

79 Zum Begriff des »hierarchical universe« siehe Frommel 1994 B, S. 406.

80 Zur genannten Textstelle des Egidius von Viterbo in der lateinischen Originalfassung und der deutschen Übersetzung siehe Metternich 1987, S. 45. Zur Deutung des Textes siehe auch Pastor 1926 B, S. 918, Hubert 1988, S. 196, Satzinger 2008, S. 135f.

81 Auf diese optische Wirkungsweise als Zentralbau hat schon Bering 2003, S. 31, verwiesen, während Hubert 1988, S. 196, betonte, dass es sich um keine ausgeprägte Fassade im eigentlichen Sinne handle. Metternich 1965, S. 162, hat argumentiert, dass es sich bei der Caradosso-Medaille »um ein Agglomerat vollplastischer Körper, um eine Gruppe handelt, die keine frontale Betrachtung fordert, sondern, im Gegenteil, eine schräge, ja zu einem Umschreiten, zu einem ständigen Wechsel des Betrachterstandpunktes einlädt«.

82 Wittkower 1983, S. 27.

83 Op. cit. Anm. 80.

84 Die Diskussion um die Anzahl der Türme bei Bramantes Planung hat schon Klodt 1992, S. 27 mit weiteren Literaturangaben, prägnant zusammengefasst. Siehe dazu auch Hoheisel 2018, S. 7.

85 Zu dieser Rötelzeichnung und ihren Vorlagen siehe etwa Halm 1951, S. 143–147, Weber 1987, S. 291, Klodt 1992, S. 39–42, 54f., ders. 1996, S. 134.

86 Siehe dazu die in Anm. 85 angegebene Literatur.

87 So haben Halm 1951, S. 146, und Klodt 1992, S. 42, die Möglichkeit in Betracht gezogen, dass dem Zeichner weitere Nachrichten oder Zeichnungen zur frühen St. Peter-Baugeschichte vorlagen.

88 Murray 1967, S. 9f. Zu dieser Argumentation siehe auch Klodt 1996, S. 134, Anm. 62.

89 Auf einer Mitte des 16. Jahrhunderts datierten Graphik des Jacques Androuet du Cerceau des Älteren, die auf Bramantes früher Planung für Neu St. Peter basiert, wurden zwei rückwärtige Türme in perspektivischer Ansicht eingefügt. Allerdings sind die formalen Analogien zur Caradosso-Medaille oder zum Stich Agostino Venezianos weit weniger stark ausgeprägt als bei der Zeichnung aus dem Altdorfer-Kreis. Zu du Cerceaus Graphik siehe Geymüller 1887, S. 22f., Fig. 5, und Murray 1967, S. 9.

90 Zur Diskussion um die Ausrichtung des Pergamentplanes siehe Anm. 42f.

91 Zu dieser in der Forschung etablierten Sichtweise siehe Kempers 1997, S. 214.

92 Thoenes 1994 A, S. 119. Siehe dazu die folgende Argumentation.

93 Thoenes 2013/14, S. 215, ders. 2015, S. 176f.

94 Kempers 1997, S. 215–217.

95 Bredekamp 2000, S. 35.

96 Thoenes 2002, S. 414f.

97 Zur alten Benediktionsloggia von St. Peter aus der zweiten Hälfte des 15. Jahrhunderts siehe Roser 2005, S. 84–87 und Abb. 52f.

98 Siehe dazu Niebaum 2001/02, S. 130. Auch hat er darauf verwiesen, dass die Benediktionsloggia »genetisch und funktional Bestandteil des Palastes« ist.

99 Hubert 1988, S. 210.

100 Zur Topographie des Vatikanischen Bezirks mit seinen alten Straßenzügen siehe Stinger 1985, S. 265 mit Karte.

101 Op. cit. Anm. 80.

102 Op. cit. Anm. 78.

103 Kempers 1997, S. 215.

104 Thoenes 2002, S. 414f.

105 Frommel 1994 A, S. 114.

106 Auf diesen Eindruck hat schon Frommel 1995, S. 317, verwiesen.

107 Zum Begriff des »hierarchical universe« siehe Anm. 79.

108 Auf einer Baumedaille aus der Zeit des Pontifikats Leos X., die lediglich über eine Abbildung von Bonnani bekannt ist und die Ansicht der Caradosso-Medaille in stark vereinfachter Form wiedergibt, fehlt der Felsengrund im unteren Drittel vollständig und wurde durch einen Löwen als Attribut des Papstes ersetzt. Zu dieser Darstellung auf der Medaille siehe Bonnani 1699, S. 163, Abb. XVI, sowie Weber 1987, S. 291, Klodt 1992, S. 39.

109 Das Zitat stammt von Niebaum 2005, S. 76. Siehe dazu auch Hubert 2008, S. 116.

110 Hubert 2008, S. 116.

111 Hubert 2008, S. 116, Anm. 12, verweist lediglich auf eine einzige, ihm bekannte Baumedaille, auf der die Rückseite einer Kirche gezeigt wird.

112 Zu den ingesamt drei Baumedaillen, die sich auf Sangallos, Michelangelos und Madernos Bauetappen von Neu St. Peter beziehen, siehe Bauten Roms 1973, S. 214–216, Nr. 342, 344f., Weber 1987, S. 292f., Satzinger 2004, S. 112, ders. 2005, S. 87, 98, Niebaum 2005, S. 78f. Dass Michelangelo vermutlich noch keine konkrete Vorstellung vom Ostabschluss seines Zentralbaus hatte, wurde etwa von

Nova 1984, S. 160, und Satzinger 2005, S. 66, 87, hervorgehoben.

113 Op. cit. Anm. 93.

114 Zu dieser Baumedaille siehe Bauten Roms 1973, S. 219f., Nr. 351, Weber 1987, S. 293. Die Graphik des Matthäus Greuter ist abgebildet in Satzinger 2005, S. 101, Abb. 30.

115 Siehe dazu Anm. 94–96.

116 Hubert 2008, S. 114. Murray 1989, S. 74, spricht diesbezüglich vom »Schlüssel zur geistigen Grundkonzeption des Neubaus«.

117 Zum pontifikalen Instauracio-Gedanken in der Frühen Neuzeit vor allem bei Julius II. und den drei im Folgenden genannten Päpsten siehe Pastor 1926 A, S. 513–547, Bruschi 1977, S. 90–92, Stinger 1985, S. 62, 157–234, 264–281, Tafuri 1987, S. 59–106, Klodt 1996, S. 121, Bredekamp 2000, S. 36, Roser 2005, S. 60f., 69–82, Hubert 2008, S. 114f., Prehsler 2018, S. 189–192.

118 Dieses und das folgende Zitat stammen aus Kollmann 2021, S. 277.

119 Zu Julius II. als Caesaren-Papst oder zweitem Julius Caesar siehe Bruschi 1977, S. 89, 92, Fagiolo dell'Arco 1983, S. 23, Stinger 1985, S. 269, Tafuri 1987, S. 67, 74, Bredekamp 2000, S. 28. Allerdings hat Shaw 1996, S. 189–207, in Frage gestellt, ob die historische Gleichsetzung mit Julius Caesar tatsächlich richtig ist.

120 Kempers 1997, S. 215.

121 Zu dieser Argumentation siehe allgemein auch Bruschi 1977, S. 148, Fagiolo dell'Arco 1983, S. 13, Dittscheid 1992, S. 58.

122 Zu diesem Zornausbruch des Papstes, den Egidius im letzten Absatz des Textes schildert, siehe etwa Metternich 1987, S. 45, Hubert 1988, S. 196, Murray 1989, S. 74. Allgemein zu dem Text des Egidius von Viterbo siehe Anm. 80.

123 Zu diesem Hauptzugang der Peterskirche von Osten her siehe Metternich 1987, S. 47. Auf Satzingers Südfassadenidee braucht in diesem Zusammenhang nicht nochmals eingegangen zu werden, da auch er einen Zentralbau rekonstruiert; siehe dazu Anm. 42.

124 Metternich 1987, S. 46. Siehe dazu auch Metternich, 1965, S. 162.

125 Siehe dazu etwa Bruschi 1977, S. 146, Günther 1997, S. 144, Bredekamp 2000, S. 49.

126 Zur folgenden Textstelle in der lateinischen Originalfassung siehe Guarna da Salerno 1970, S. 58. In freier Version hat Bruschi 1977, S. 146, die Textstelle ins Englische, Bredekamp 2000, S. 49, ins Deutsche übersetzt.

127 Thoenes 2008, S. 14, ders. 2015, S. 180, Bruschi 1977, S. 146.

128 Siehe dazu Anm. 67.

Zentralbauentwürfe für Neu St. Peter im 16. Jahrhundert

In der Baugeschichte von Neu St. Peter wurde der Zentralbaugedanke im Verlauf des 16. Jahrhunderts immer wieder thematisiert, und zwar von der frühen Planung unter Julius II. bis zu Michelangelos Baukonzept unter Paul III. Erst die Errichtung des Langhauses durch Carlo Maderno Anfang des 17. Jahrhunderts hat diesen Planungen ein Ende bereitet.

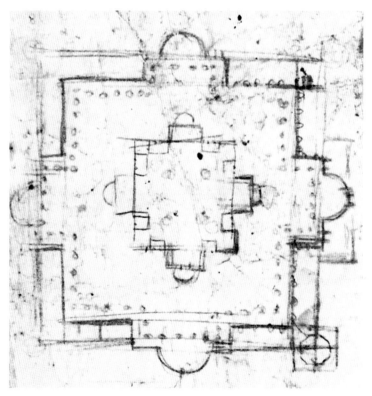

Abb. 16 Kleine Rötelzeichnung UA 104 verso, Ausschnitt, Florenz, Uffizien, Gabinetto dei Disegni e Stampe

Am Beginn dieser Entwicklungslinie steht die kleine Rötelzeichnung UA 104 verso, die in flüchtig ausgeführter Strichführung einen quadratischen Zentralbau wiedergibt, der von einem ebenfalls quadratischen Hofkomplex in Form einer Vierflügelanlage umgeben ist (Abb. 16). Schon seit Geymüllers Schriften aus der zweiten Hälfte des 19. Jahrhunderts wurde diese Skizze dem Plankonvolut von Neu St. Peter aus der Hand Bramantes zugeordnet, wobei sich ein nicht geringer Teil der Forschung dieser Lehrmeinung bis heute angeschlossen hat.[129] Obwohl die Skizze nicht detailliert ausgearbeitet ist, sind die formalen Ähnlichkeiten zum Anlageschema des Pergamentplans auffällig, sofern man ihn als Zentralbau ergänzt (Abb. 3). So zeigt die Skizze eine Verbindung von Quadrat und griechischem Kreuz, dessen vier Arme über den Außenumriss hinausragen und mit Konchen abschließen. Auch ist die Vierung ein gewaltiger, weiträumiger Vierstützenraum. Zudem werden die Ecken durch quadratische Räume akzentuiert, während offene, durch Freisäulen oder -pfeiler nur mehr locker unterteilte Eingangsloggien zwischen den Eckräumen und den Kreuzarmen überleiten. Was allerdings fehlt, sind die Nebenzentren in den Diagonalen, die in der linken Hälfte der Zeichnung durch diagonal zueinander gestellte Rechteckräume nur angedeutet werden. Anstelle jener differenziert gestalteten Pfeilerformen mit ihren Nischen und einzeln oder paarweise zusammengestellten Pilastern im Pergamentplan weist die Skizze lediglich simple Rundpfeiler auf. Fast erscheint diese kleine Rötelzeichnung wie eine reduzierte und in einigen Teilbereichen noch nicht ausgearbeitete Vorstudie des Pergamentplanes. Noch fehlen die plastisch modellierten Pfeilermassive, die Ummantelung der Konchen und die Nebenzentren, die den Grundgedanken des Zentralbaus im kleineren Format wiederholen. »Deutlich gibt der Zentralbau«, wie es Klodt formuliert hat, »seine Nähe zu UA 1 preis.«[130]

Man hat in der Forschung schon häufig die Vermutung geäußert, diese Entwurfsskizze stehe in Verbindung mit einer ersten Phase in Bramantes Planung für Neu St. Peter, die Egidius von Viterbo in seinem schon mehrfach erwähnten Bericht aus der zweiten Dekade des 16. Jahrhunderts beschreibt.[131] Die Einordnung in dieses frühe Stadium könnte sowohl die fehlende Detailgenauigkeit als auch die formalen Veränderungen im Pergamentplan erklären. Ebenso wie UA 1 war auch UA 104 verso noch als Idealplan gedacht, der sich mit den realen Anforderungen an das Bauprojekt noch nicht konkret auseinanderzusetzen brauchte, etwa mit den topographischen Vorgaben des Bauplatzes.[132] Dass die Skizze weder datiert ist, noch Bramante zweifelsfrei zugeordnet werden kann, darf kein Ausschlusskriterium für ihre Zugehörigkeit zur frühen Planungsgeschichte von Neu St. Peter sein.[133] Denn auch viele andere Zeichnungen und Skizzen, die in der Forschung immer wieder zur frühen Planungsgeschichte von Neu St. Peter herangezogen werden, lassen ein Datum und eine gesicherte Zuschreibung vermissen. Frommels früherer Versuch, UA 104 verso mit anderen Zentralbauplanungen Bramantes in Zusammenhang zu bringen, wie den Kirchenbauten SS. Celso e Giuliano in Rom oder S. Maria Annunziata in Roccaverano, ist wenig überzeugend und wurde dementsprechend in der Forschung auch nicht weiter aufgegriffen.[134]

Für eine Zuschreibung an Bramante spricht zudem, dass die architektonische Entsprechung von Zentralbau und umgebendem Peristylhof mit seinem berühmten, im dritten Buch von Serlios Architekturtraktat veröffentlichten Gesamtkonzept für den Tempietto im Klosterhof von S. Pietro in Montorio vom Anfang des 16. Jahrhunderts übereinstimmt.[135] Einen möglichen Beleg für die Zuordnung zur St. Peter-Baugeschichte liefert dagegen ein bereits genannter Entwurf aus dem Codex Mellon mit einem vergleichbar engen Wechselverhältnis von Zentralbau und Hofanlage.[136] Weshalb die Skizze UA 104 verso trotz ihrer offenkundigen Ähnlichkeit zum Pergamentplan überhaupt in die wissenschaftliche Kontroverse geraten ist, liegt vorwiegend an der Argumentation von Thoenes, der zunächst noch den stilistischen Bezug zu UA 1 hervorgehoben, in späteren Artikeln indessen verneint hat.[137] Wenig umfassend ist dabei seine Begründung, und so entsteht der Eindruck, dass der eigentliche Grund für seine Kritik nicht in der Skizze selbst liegt, sondern vielmehr in der Tatsache, dass sie seiner Rekonstruktion des Pergamentplanes als Longitudinalbau widerspricht. Schließlich behauptet Thoenes, dass Bramantes Zeichnungen für Neu St. Peter keinen Zentralbau darstellen.[138] Dieses Argument zählt aber nur dann, wenn man die Skizze UA 104 verso und die Frage ihrer Zuschreibung bewusst außer Acht lässt.

Kaum zu bezweifeln ist hingegen die Ähnlichkeit zwischen Bramantes Pergamentplan und Giuliano da Sangallos Zeichnung UA 8 recto (Abb. 4). Deshalb ging man in der Forschung meist davon aus, dass UA 8 recto von UA 1 abhängig sei, und in der Tat sind die formalen Analogien, die von der Gesamtdisposition bis zur Detailgestaltung reichen, nicht zu übersehen.[139] Sangallos Gestaltungsweise ist aber insofern wenig überzeugend, als er die Hierarchie zwischen Haupt- und Nebenzentren nivelliert, den Außenbau zu einem blockartigen Umriss begradigt und die Mauermasse derart gesteigert hat, dass Kreuzarme und Durchgänge wie schmale Tunnel wirken. Das Resultat ist ein spröder und eher einfallsloser Rastergrundriss, ein »monotone project«, wie es Frommel genannt hat, oder einfach nur ein epigonales Werk, das die baukünstlerische Qualität seines Vorbildes nur in Ansätzen erreicht.[140] Im Grunde hat man sich mit Sangallos Entwurf nur deshalb umfassend beschäftigt, weil er wegen seiner stilistischen Abhängigkeit von Bramantes Pergamentplan ein wichtiges Indiz für dessen Rekonstruktion als Zentralbau liefert.

Mit den Argumentationen von Thoenes und den von seinen Thesen beeinflussten Autoren wurde dies anders.[141] Nun stilisierte man Sangallos Plan zu einem Gegenprojekt, mit dem erstmals ein Zentralbaugedanke in die Planungsgeschichte von Neu St. Peter eingeführt worden sei. Die impulsgebende Vorlage war nun nicht mehr Bramantes Pergamentplan, sondern Sangallos eigenes Œuvre, genauer gesagt sein architektonisches Hauptwerk S. Maria delle Carceri in Prato aus dem letzten Viertel des 15. Jahrhunderts. Damit wurde UA 8 recto vom Hauptstrang der St. Peter-Baugeschichte gewissermaßen abgekoppelt, galt Thoenes zufolge als »Fremdkörper«, und sogar von einem »misunderstanding« in Bezug auf Bramantes Planung war in seiner Argumentation nunmehr die Rede.[142] Aus dem Grunde habe Bramante auf der

Rückseite des Planes eine Grundrissskizze als Korrektur angebracht – UA 8 verso (Abb. 9) –, die im unteren Drittel ein Langhaus andeutet.

Zunächst einmal kann der aus einem simplen griechischen Kreuz bestehende Grundriss von S. Maria delle Carceri in seiner kompromisslosen Einfachheit keinesfalls die Vorlage für UA 8 recto sein, und selbst, wenn man nur den Gedanken an einen Zentralbau in Betracht zieht. Dafür ist der Grad an architektonischer Komplexität in Sangallos Entwurf viel zu hoch. Jeder Bestandteil dieses Planes von der Gesamtdisposition bis zum Detail kann nur von Bramantes Pergamentplan hergeleitet werden und die kantige wie eintönige Art der gestalterischen Umsetzung dokumentiert letztlich nichts anderes als Sangallos baukünstlerisches Unvermögen, mit Bramantes Vorbild konkurrieren zu können. Der Verweis auf Bramantes Langhausentwurf auf der Rückseite des Planes – UA 8 verso (Abb. 9) – stellt gewissermaßen einen Versuch dar, Ursache und Wirkung zu vertauschen. Denn am Anfang, und darüber sollte nunmehr kein Zweifel bestehen, stand Bramantes Pergamentplan, denn ohne diesen können die gesamten architektonischen Merkmale von Sangallos UA 8 recto nicht erklärt werden. Bekanntermaßen gehört Bramantes Alternativplan UA 8 verso mit dem angedeuteten Langhaus und dem Trikonchos mit seinen Umgängen bereits zu einer späteren Planungsphase, als der Zentralbaugedanke für Neu St. Peter nicht mehr aktuell war.[143] Es ist schon merkwürdig, dass Thoenes im Zusammenhang mit Sangallos Entwurf auf ein »Missständnis« verwiesen hat, obwohl der Florentiner Architekt ein Mitarbeiter Bramantes war und als »erfahrener Praktiker« galt.[144] Doch ist diese Art von Erklärungsansatz kein Einzelfall in Thoenes' Argumentation, wie die folgenden Analysen noch zeigen werden.

Ein weiterer Zentralbauentwurf für Neu St. Peter, den man in eine Traditionslinie mit Bramantes Pergamentplan stellen kann, ist der bereits erwähnte Plan von Baldassare Peruzzi, der im dritten Buch von Sebastiano Serlios Architekturtraktat abgebildet ist (Abb. 8). Entsprechend seiner Datierung von ca. 1521 zeigt er mit den Umgängen um die vier Konchen eine formale Weiterentwicklung gegenüber dem frühen Planungsstadium von Neu St. Peter, vergleichbar mit dem ebenfalls in Serlios drittem Buch abgedruckten Langhausprojekt, das im Textkommentar Raffael zugeschrieben wird (Abb. 10). Trotz seiner zeitlich späteren Stellung wurde Peruzzis Zentralbauplan schon häufig in einen direkten Bezug zu Bramantes Pergamentplan gesetzt, zu auffällig sind einfach die formalen Analogien, und zwar vom übergeordneten Schema bis ins Detail.[145] Zu Recht hat Bruschi diesbezüglich von einer »Instauracio« gesprochen und damit jenen bekannten Erneuerungsbegriff aus der Inschrift der Caradosso-Medaille aufgegriffen, der im übertragenen Sinne auf die frühe Planungsphase unter Bramante mit Pergamentplan und Münzbild anspielt.[146] In seinem Kommentar zu diesem Grundriss versichert Serlio ausdrücklich, Peruzzi sei den Spuren Bramantes gefolgt: »seguitando però i vestigi di Bramante«.[147] Was aber genau bedeutet der Begriff der »vestigi«? Hierin ist sich die Forschung nicht einig, denn einerseits kann er sich auf Entwürfe, vor allem Grundrisspläne Bramantes, andererseits aber auch auf dasjenige beziehen, was unter Bramante errichtet wurde:

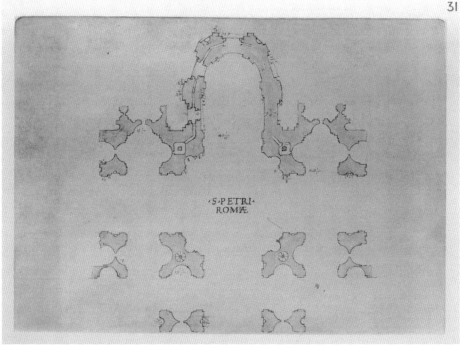

Abb. 17 Bernardo della Volpaia, Grundriss von Neu St. Peter im Codex Coner,
Aufnahme des Bauzustandes nach dem Tod Bramantes, ca. 1515,
London, Sir John Soane's Museum

folglich auf den »bis dato realisierten Kernbau der vier Kuppelpfeiler mit ihren Kontrepfeilern und des begonnen Südumganges«, wie es Hubert formuliert hat.[148] Eine Aufnahme des Bauzustandes kurz nach dem Tod Bramantes liefert der berühmte Grundriss des Bernardo della Volpaia im Codex Coner (Abb. 17).

Vergleicht man nun beide Pläne (Abb. 8, 17), dann kann man sich kaum vorstellen, dass der ausgeführte Baubestand tatsächlich ausreichen sollte, um Peruzzis Zentralbauentwurf in all seiner Komplexität angemessen herleiten zu können. Weder verweist die Bestandsaufnahme im Codex Coner auf die vier im Scheitelbereich geöffneten Konchen oder den in permanente Vor- und Rücksprünge aufgelösten Außenumriss, noch die Nebenzentren mit ihrem griechischen Kreuz oder die Eckräume in den Diagonalachsen. All dies lässt sich nur erklären, wenn man aus dem erhaltenen Fundus von Bramantes Entwürfen und Zeichnungen den Pergamentplan berücksichtigt, bei dem es sich allem Anschein nach um jene wertvolle Präsentationszeichnung handelt, die Vasari zufolge »ausgesprochen bewundernswert war« und wahrscheinlich auch Papst Julius II. offiziell vorgelegt wurde.[149]

Peruzzi und Serlio waren nicht nur eng miteinander befreundet, sondern hatten auch über Peruzzis offizielle Stellung als zweiter Baumeister von St. Peter nach Raffaels Tod eine umfassende Einsicht in die Bauhütte der Peterskirche mit ihrem

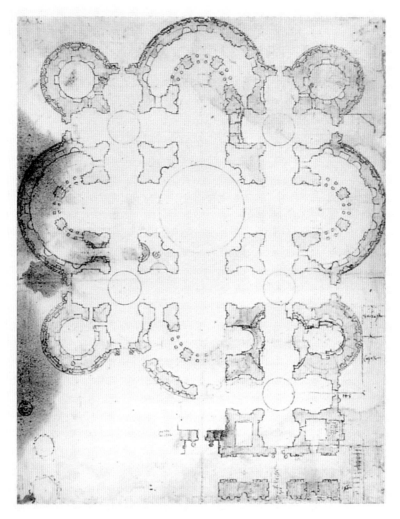

Abb. 18 Antonio da Sangallo d. J., Zentralbauentwurf für Neu St. Peter UA 39 recto,
ca. 1534–37, Florenz, Uffizien, Gabinetto dei Disegni e Stampe

umfangreichen Planmaterial, sozusagen ein »first-hand knowledge«, wie es Sabine
Frommel genannt hat.[150] Ein »Außenseiter«, wie ihn Thoenes charakterisiert hat, war
Peruzzi sicherlich nicht.[151] Wenn also ein wichtiger Architekt in der Fabbrica von
St. Peter einen Zentralbauentwurf in der Tradition von Bramantes Pergamentplan
konzipierte und dieser Entwurf von dem befreundeten Architekturtheoretiker mit
dem Kommentar versehen wurde, dass er dabei den Spuren Bramantes gefolgt sei,
dann dürfte wohl mehr als nur eine lockere Verbindung im Spiel gewesen sein. Je-
denfalls lässt sich im Rekurs auf Peruzzis veröffentlichten Entwurf der Pergament-
plan von Bramante als Zentralbau rekonstruieren. Ein weiterer Beleg hierfür ist die

berühmte Perspektivzeichnung Peruzzis für Neu St. Peter von ca. 1535, die ebenfalls einen Zentralbau zeigt und in der Forschung immer wieder in Zusammenhang mit Bramantes Pergamentplan gebracht wird.[152] Was für diese Zeichnung gilt, das dürfte auch für Peruzzis Zentralbauplan in Serlios Architekturtraktat gelten, zumal dieser Grundriss fast fünfzehn Jahre früher als die Perspektivstudie entstanden ist.

In gewisser Hinsicht kann Peruzzis Perspektivzeichnung als Initial für eine neue Entwicklung in der Baugeschichte von St. Peter unter Papst Paul III. gelten, die Frommel als »Rückkehr zum Zentralbau« bezeichnet hat.[153] In diese Zeit fällt auch die Entstehung eines weiteren Zentralbauentwurfs, der Antonio da Sangallo d. J. zugeschrieben wird (Abb. 18). Seit 1516 war dieser zunächst Raffaels Stellvertreter und nach dessen Tod leitender Architekt der Bauhütte von Neu St. Peter.[154] 1520 wurde ihm Peruzzi als zweiter Architekt zur Seite gestellt, der 1536 verstarb und damit eineinhalb Jahre nach dem Amtsantritt Pauls III. Durch ihre jahrelange Zusammenarbeit in der Fabbrica dürften sich beide Architekten gut gekannt haben, und so ist es auch nicht weiter erstaunlich, dass Sangallos Zentralbauentwurf demjenigen von Peruzzi durchaus ähnlich ist (Abb. 8, 18). Allerdings hat Sangallo seinen ca. 1534–37 datierten Plan – im Übrigen sein frühester erhaltener Entwurf für St. Peter aus der Zeit des neuen Pontifikats – mit zwei alternativen Lesarten versehen: auf der linken Seite ein streng symmetrisch aufgebauter Zentralbau, auf der rechten Seite dagegen ein Longitudinalbau mit einer Verlängerung durch ein weiteres Nebenzentrum und eine Vorhalle. Im Gegensatz zu Peruzzis Zentralbau hat Sangallo die Eckräume annähernd kreisrund gestaltet, während die Nebenzentren, die ebenfalls auf dem griechischen Kreuz basieren, vereinfacht wurden. Den Außenbau mit Kurvaturen rundplastisch zu gestalten und ihn damit zu dynamisieren, scheint die baukünstlerische Intention des Architekten gewesen sein. Sangallos Plan vom Pergamenplan UA 1 unmittelbar herleiten zu wollen, ergibt aber wenig Sinn, da er über die Verbindung mit Peruzzi ohnehin schon in einer Traditionslinie zu Bramante steht. In dem Zusammenhang berichtet Vasari, dass Sangallo nach seiner Ankunft in Rom die Bekanntschaft des älteren Bramante machte, der dem jungen Florentiner Architekten wegen dessen präziser Arbeitsweise die Aufsicht über seine »zahllosen Arbeiten überließ, die er übernommen hatte«.[155] Auch hatte Sangallo bereits begonnen, Bramante »bei seinen aktuellen Entwürfen zu helfen«. Schon seit seiner Frühzeit in Rom hatte der junge Architekt demnach umfassende Kenntnis von Bramantes Arbeitsweise. Vor diesem historischen Hintergrund ist es deshalb wahrscheinlich, dass er Bramantes Entwurfs- und Planungstätigkeit für den Neubau von St. Peter relativ gut kannte.

Man mag in Sangallos Zentralbauentwurf noch einen Idealplan erkennen, der architektonische Alternativen auf dem Zeichenblatt gegenüberstellt, doch wurde es mit der Konzeption gewissermaßen ernst, als er sich mit seinem berühmten, 1539–46 erstellten Holzmodell zu beschäftigen begann.[156] Die Geschichte seiner Entstehung ist hinreichend bekannt, so dass der vom Modell abgeleitete Grundriss nach dem 1549 datierten Kupferstich des Antonio Salamanca nunmehr erörtert werden kann (Abb. 19).[157]

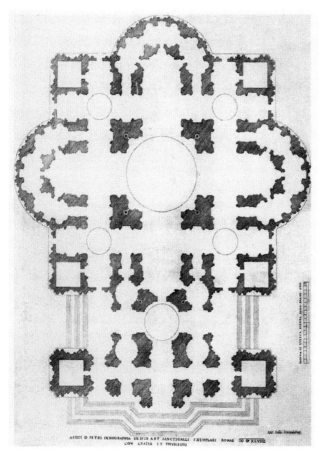

Abb. 19 Antonio da Sangallo d. J., Grundriss des Holzmodells
nach dem Kupferstich des Antonio Salamanca, 1549,
Berlin, Kupferstichkabinett

Vom seinem früheren Zentralbauplan (Abb. 18) ist dieser Grundriss nicht sehr weit
entfernt, obgleich sich Sangallo wieder für quadratische Eckräume entschieden hat,
so dass zumindest der Kernbau wieder stärker auf Peruzzis Entwurfsprojekt (Abb. 8)
verweist. Neu hingegen ist die Erweiterung des Zentralbaus durch ein Vestibül und
eine Art Fassadenriegel mit einer mächtigen Zweiturmfront. Das von der Außenkon-
tur weit nach innen gezogene Vestibül stellt lediglich einen offenen Übergangsbe-
reich zur breiten Schauseite mit ihren an drei Seiten freistehenden Türmen dar. Von
einem Kompositbau, in dem Zentral- und Longitudinalbau harmonisch miteinander
verbunden sind, kann kaum die Rede sein. Eher handelt es sich um einen Zentral-
bau, dessen Eingangsseite durch einen zwar gewaltigen, aber vom Hauptvolumen
merkwürdig isolierten Fassadenbau akzentuiert wird. Im verkleinerten Format wie-
derholt das Vestibül das Kreuzkuppelsystem der Gesamtdisposition, so dass der

Zentralbau im Eingangsbereich bereits angekündigt wird. Vergleicht man diesen Grundriss mit der rechten Hälfte von Sangallos früherem Zentralbauentwurf (Abb. 18), dann werden die Schwierigkeiten evident, die aus der eigentümlichen Abfolge von weit ausladendem Fassadenriegel, eingezogenem Vestibül und rückwärtigem Zentralbau resultieren. Baukünstlerisch überzeugend ist die Grundrisslösung des Modells jedenfalls nicht.

Für Thoenes war Sangallos Modellplan gleich in mehrfacher Hinsicht überraschend, vor allem aber »im Auftauchen des Zentralbaugedankens, genauer gesagt im Verzicht auf das Langhaus«.[158] Da er in der frühen Planungsgeschichte von Neu St. Peter lediglich Giuliano da Sangallos Entwurf UA 8 recto (Abb. 4) als Zentralbau gelten ließ, war es in der Tat nur schwer vorstellbar, wie aus dem eher unbedeutenden Rastergrundriss des Onkels eine derart nachhaltige Entwicklungslinie entstehen sollte, die selbst Jahrzehnte später noch im Modell des Neffen präsent war. Obwohl sich Bredekamp an Thoenes' Argumentation weitgehend orientiert hat, musste er doch feststellen, dass Sangallos Grundriss des Modells »im wesentlichen den Plan Bramantes« wiederholt.[159] Ähnlich hat auch Niebaum argumentiert, schließlich sei Bramantes »Kernkonfiguration« in den folgenden Jahrzehnten immer wieder aufgegriffen worden, sowohl in mehreren Projekten Peruzzis als auch »in gleichsam verbrämter Form im großen Modellprojekt Antonio da Sangallos d. J.«[160] Von einer Überraschung wie bei Thoenes ist bei beiden Autoren demnach nicht die Rede.

Der letzte Zentralbauentwurf für Neu St. Peter vor der barocken Langhauserweiterung zu Beginn des 17. Jahrhunderts stammt von Michelangelo, der 1546 die Bauleitung der Peterskirche nach dem Tod Sangallos übernahm (Abb. 20).[161] Überliefert ist sein Bauprojekt durch die 1569 und damit fünf Jahre nach dem Tod des Künstlers publizierte Stichfolge von Etienne Dupérac. Inwieweit die Hauptfassade mit dem aus zwei Säulenreihen bestehenden Portikus noch dem Entwurfskonzept Michelangelos zugeschrieben werden kann, wird in der Forschung diskutiert.[162] Einen gewaltigen Säulenportikus als Ostabschluss weist schon Raffaels Langhausplan von 1514 auf, der in Serlios Architekturtraktat abgedruckt wurde (Abb. 10). Trotz der Konzeption einer östlichen Schauseite ist Michelangelos Entwurf ein Zentralbau mit der bereits bekannten Verbindung von griechischem Kreuz und Quadrat, dem Kreuzkuppelsystem und der den Innenraum beherrschenden Vierung im Zentrum. Von Sangallos Modellplan (Abb. 19) hat er die verstärkten Vierungspfeiler und den quadratischen Umgang übernommen, während er auf jene Umgänge an den drei Konchen nunmehr verzichtet hat, die seit Bramantes Langhausentwürfen (Abb. 2, 9) die Planungsgeschichte der Peterskirche von Raffael über Peruzzi bis Sangallo geprägt hatten. Im Grunde zeigt sich hier eine Rückkehr zu Bramantes früher Planung, wie sie im Pergamentplan dokumentiert ist.[163] Allerdings ließ Michelangelo auch die Nebenzentren, die quadratischen Eckräume und die seitlichen Eingangsvestibüle weg, so dass sich sein Projekt auf das Wesentliche konzentriert, d. h. auf die vier Kreuzarme, den Umgang und die Vierung. Das vielteilige Raumgefüge Bramantes mit seiner Hierarchie von Haupt- und Nebenzentren hat Michelangelo in zwar weni-

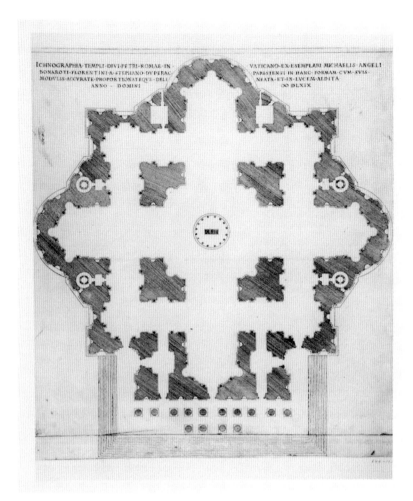

Abb. 20 Michelangelo, Zentralbauentwurf für Neu St. Peter nach dem Kupferstich
von Etienne Dupérac, 1569, Berlin, Kupferstichkabinett

ge, aber dafür großformatige Raumeinheiten überführt. Von einer Monumentalisie-
rung der Formensprache zu sprechen, ist deshalb berechtigt. Schon Vasari bemerkte,
dass Michelangelo »Sankt Peter wieder in eine kleinere Form brachte, es aber zu-
gleich großartiger wirken ließ«.[164] Dies zeigt sich beim Grundriss auch in der Außen-
kontur, wo ein stetiger Wechsel zwischen den orthogonalen Eckbereichen des Qua-
drates, den diagonalen Übergängen und den segmentbogigen Konchen erfolgt. Wie
schon Bramante hat auch Michelangelo in der architektonischen Gestaltung die
plastischen Qualitäten hervorgehoben, indem der Außenbau im Gesamtverlauf nicht
nur dynamisiert, sondern an den Gelenkstellen auch modelliert wird.

Hinsichtlich Michelangelos Bauprojekt ist die St. Peter-Forschung in der glück-
lichen Lage, gleich mehrere Aussagen des Künstlers, vor allem auch in seinem per-

sönlichen Bezug zu Bramante, heranziehen zu können. Dies ist von großer Bedeutung, da Michelangelo gegenüber Bramante eine Art Rivalität, vielleicht sogar eine Abneigung empfand, auf die nicht nur er selbst, sondern auch Vasari und Michelangelos Biograph Condivi bei mehreren Gelegenheiten anspielten.[165] Diese Aussagen sowohl zum Projekt der Peterskirche als auch zur Person Bramantes wurden von der Forschung aber derart unterschiedlich interpretiert, dass ihr spezifischer Sinngehalt irgendwie diffus erscheint. Zunächst einmal berichtet Vasari in Bramantes Biographie, dass ihm Michelangelo im Zusammenhang mit seinem Bauprojekt der Peterskirche mehrmals gesagte habe, »er führe nur den Entwurf und die Anordnungen Bramantes aus, da jene, die ein großes Bauwerk als erste begründen, als Urheber zu gelten haben«.[166] Bezieht man sich auf die erste Sequenz im Zitat, dann hat sich Michelangelo als »esecutore von Bramante's Plan« verstanden, wie es bereits Burckhardt bezeichnet hat.[167] Damit liefert diese Aussage konkrete Rückschlüsse auf die Rekonstruktion von Bramantes Pergamentplan. Denn wie kann man Michelangelos Hinwendung zum Zentralbau im Sinne von Vasaris Textstelle anders deuten als einen bewussten Rekurs auf Bramantes frühe Planung, in deren Verlauf der Pergamentplan als wichtige Präsentationszeichnung die bedeutendste Rolle spielte?[168] Schließlich wurde in Bramantes späterem Ausführungsplan, wie der bereits erwähnte Grundriss des Bernardo della Volpaia im Codex Coner belegt, ein Langhaus favorisiert, was an dem östlichen Pfeilerpaar eindeutig zu erkennen ist (Abb. 17). Die formalen Übereinstimmungen zwischen Michelangelos Grundriss und Bramantes Pergamentplan, die sich vor allem in der Grunddisposition zeigen, unterstützen diese These.

Ein weit bekanteres Zitat stammt aus dem schon viel zitierten Brief Michelangelos an Bartolommeo Ferratino von 1546/47.[169] Darin bezieht sich der Künstler auf Bramantes ersten Plan - »la prima pianta di Santo Pietro« -, »der nicht voller Verwirrung, sondern klar, einfach und durchlichtet« war - »non piena di confusione ma chiara e schietta, luminosa«. Weiter schreibt Michelangelo: »Und er [der Plan, Anm. d. Verf.] wurde als eine schöne Sache erachtet, was sich daran zeigt, dass jeder, der sich der besagten Ordnung Bramantes widersetzt hat, wie es Sangallo tat, von der Wahrheit abweicht« - »e fu tenuta cosa bella, come ancora è manifesto; in modo che chiunche s'è discostato da decto ordine di Bramante, come à facto il Sangallo, s'è discostato dalla verità«. Diese kurzen Satzsequenzen mögen zunächst unmissverständlich erscheinen, lobt doch Michelangelo nicht nur Bramantes ersten Plan, sondern führt auch weiter aus, dass, wenn man sich Bramantes Ordnung widersetzt, man von der Wahrheit abweicht. Als Negativbeispiel nennt er Sangallo, dessen Modell im folgenden Textabschnitt einer harschen Kritik unterzogen wird. Dabei kommen nicht nur die Umgänge, sondern auch die schlechte Lichtsituation in Sangallos Gesamtprojekt zur Sprache.

Schon alleine in der Frage, auf welchen »ersten Plan« Bramantes sich Michelangelo dezidiert bezieht, gehen die Lehrmeinungen in der Forschung auseinander. Sehen die einen darin den Hinweis auf Pergamentplan und Caradosso-Medaille, so

verweisen die anderen auf Bramantes Ausführungsplan.[170] Tatsächlich ist die Textstelle nicht konkret genug, weshalb eine präzise Festlegung, wie schon Bruschi konstatiert hat, nur schwer möglich ist.[171] Anders ist der Sachverhalt allerdings bei der Interpretation jener »Wahrheit«, von der sich Sangallo, wie Michelangelo behauptet, entfernt habe und damit abgewichen sei. Einige Autoren haben dies mit den Umgängen erklärt, die in Sangallos Modell noch vorhanden waren und von Michelangelo nunmehr beseitigt wurden.[172] Die Textstelle bezieht sich aber nicht auf die im Folgenden genannten Umgänge, sondern steht im Zusammenhang mit »der besagten Ordnung Bramantes«, folglich mit der bereits genannten Charakterisierung seines ersten Planes, der Michelangelo zufolge »klar, einfach und durchlichtet« sei. Dabei darf der Ordnungsbegriff, wie Howard Burns hervorgehoben hat, nicht im engen Sinne der Säulenordnungen verstanden werden, sondern muss auf den Gesamtentwurf Bezug nehmen.[173]

Bei all den verschiedenen Deutungsansätzen, die sich durch die Textinterpretation ergeben können, bleibt aber eines festzuhalten: Ausdrücklich beruft sich Michelangelo auf Bramantes ersten Plan, und sich seiner Ordnung zu widersetzen – so seine eindeutige Aussage –, weiche von der Wahrheit ab. Dementsprechend kann seine Hinwendung zum Zentralbau nur im direkten Rekurs auf Bramante und seine frühe Planung verstanden werden. Wie schon Vasaris Aussage ist auch Michelangelos Briefstelle ein Beleg dafür, Bramantes ersten Entwurf als Zentralbau zu rekonstruieren, und was bleibt in diesem Zusammenhang anderes übrig als auf den Pergamentplan zu verweisen, eben jene schon seit dem 16. Jahrhundert bekannte Präsentationszeichnung aus der frühen Planungsgeschichte von Neu St. Peter. Schließlich basiert Bramantes späterer Ausführungsplan bekanntermaßen auf einem Longitudinalbauprojekt.

Man könnte nun meinen, dieses schriftliche Quellenmaterial sei aussagefähig genug, um von Michelangelos Bauprojekt für Neu St. Peter auf Bramantes frühe Planung zu schließen. Doch hat Thoenes wiederum ein Argumentationsmuster in mehreren Artikeln und Schriften vorgestellt, das in verschiedenen Variationen diese Sichtweise zu widerlegen versucht. Sein Grundgedanke ist die Annahme, Michelangelo habe Bramante mit seinem »Urplan« missverstanden, und zwar aufgrund »mangelnder Vertrautheit mit den Anfängen der Planungsgeschichte«.[174] Berücksichtigt man die schriftlichen Quellen, dann ergibt sich aber ein völlig anderes historisches Bild: Wie Vasari und Condivi berichten, scheint Papst Julius II. erst durch Michelangelos Grabmalsprojekt die Entscheidung für einen Neubau der Peterskirche gefasst zu haben, oder um es mit Vasaris Worten zu formulieren: »Dadurch [durch Michelangelos Grabmalsentwurf, Anm. d. Verf.] ermutigt, beschloss Papst Julius, mit dem Neubau der römischen Kirche von Sankt Peter zu beginnen, wo er es [das Grabmal, Anm. d. Verf.], wie an anderer Stelle berichtet, später aufstellen wollte.«[175] Folglich waren zu Beginn der Planungen im Verlauf des Jahres 1505 Grabmals- und Neubauprojekt noch eng miteinander verbunden.[176] Dies änderte sich jedoch mit der nur wenig später erfolgten Projektverschiebung zugunsten des Neubaus, was dann nicht

nur zur »Krise vom April 1506« mit Michelangelos Flucht aus Rom am Vorabend der Grundsteinlegung führte, sondern auch zu jener »Tragödie des Grabmals«, mit der sich der Künstler noch Jahrzehnte später auseinandersetzen sollte, und zwar »mit einer Verbitterung«, wie es Bredekamp beschreibt, »als wäre ihm all dies unmittelbar am Vortrag widerfahren«.[177] Rivalität und Abneigung gegenüber Bramante, wie sie Vasari und Condivi beschreiben, scheinen hier ihren Ursprung zu haben.[178]

Unabhängig von der Frage, wie man dieses schwierige Kapitel in Michelangelos künstlerischem Werdegang bewerten mag; eines dürfte selbst nach dieser Kurzfassung der Ereignisse deutlich geworden sein: Von einem Missverständnis aufgrund »mangelnder Vertrautheit mit den Anfängen der Planungsgeschichte«, wie es Thoenes interpretiert hat, kann wohl kaum die Rede sein.[179] Neben Bramante gab es zwei wichtige Künstler, die in die frühe Planungsphase von Neu St. Peter involviert waren, und das waren Giuliano da Sangallo und Michelangelo. Wie Vasari schreibt, besaß Michelangelo »ein ausgezeichnetes und umfassendes Gedächtnis, und es genügte ihm, die Werke anderer nur einmal anzusehen, um sie perfekt im Gedächtnis zu halten«.[180] Warum sollte er also genau mit jener Planung, die dem Papst wahrscheinlich in Form des Pergamentplanes als Präsentationszeichnung vorgelegt worden war, nicht mehr vertraut gewesen sein, die sein eigenes Grabmalsprojekt »von der Krönung seines Lebenswerks zum Fluch« werden ließ.[181] In diesem Zusammenhang ist eine Textstelle bedeutsam, die aus dem 1582 verfassten Traktat *De Basilicae Vaticanae antiquissima et nova structura* des Tiberio Alfarano, Kanonikus von St. Peter, stammt.[182] Vor dem Hintergrund von Michelangelos Zentralbau behauptet Alfarano, dass es sich beim Neubau unter Julius II. bereits um einen Zentralbau gehandelt habe – »in quadratae crucis formam«.[183] Und wiederum argumentiert Thoenes, dass dieser Hinweis Alfaranos falsch gewesen sei.[184] Der Grund seiner Argumentation dürfte nach dem bereits Dargelegten nun hinlänglich bekannt sein.

Mit Michelangelos Planung ist der monumentale Schlussakkord der Zentralbautradition in der Baugeschichte von Neu St. Peter erreicht. Die barocke Phase ab Anfang des 17. Jahrhunderts sollte andere architektonische Wege gehen. In einem Widmungsbrief vom 30. Mai 1613 an Paul V., der von Carlo Maderno, dem Baumeister der Langhauserweiterung, verfasst wurde, ist diese Traditionslinie auf prägnante Weise nochmals zusammengefasst: »Daher stürzte Papst Julius II. heiligen Angedenkens diesen [Bau von Alt St. Peter, Anm. d. Verf.] teilweise ein, und auf demselben Platz begann die neue hochberühmte Kirche gemäß der Architektur Bramantes, der durch Antonio da Sangallo und anderen, und nach diesen durch den hochberühmten Michelangelo Buonarotti gefolgt wurde; sie ist nun wiedererneuert und in der Form verschönert, in der man sie jetzt sieht.«[185] Im Zusammenhang mit der langwierigen Planung der Peterskirche im Verlauf des 16. Jahrhunderts betont Maderno explizit, dass die Baumeister einschließlich Michelangelo der Architektur Bramantes gefolgt seien. Weder ist von einer Abweichung, noch von einem anderen Einfluss die Rede. Anfang des 17. Jahrhunderts scheint man sich über dieses baukünstlerische Traditionsverständnis noch bewusst gewesen zu sein, und so gab es auch keine

Schwierigkeit, die berühmten Zentralbaupläne von Peruzzi, Sangallo und Michelangelo in diese Baugeschichte zu intergrieren und auf Bramante zu beziehen. Erst mit den Argumentationen von Thoenes entstanden die Probleme, und er selbst hat diese zu lösen versucht, indem er im Zusammenhang mit den genannten Baumeistern und ihren Planungen fortwährend von Überraschungen, Missverständnissen und von mangelnder Vertrautheit gesprochen hat.[186] Ob diese Argumentationsweise tatsächlich überzeugt, mag dahingestellt sein. Zudem belegt Madernos Aussage, dass der Bezugspunkt der gesamten St. Peter-Planung im 16. Jahrhundert eindeutig Bramantes Architektur war und nicht die eines anderen Baumeisters, wie Giuliano da Sangallo. Sein Zentralbauentwurf UA 8 recto (Abb. 4) – von Thoenes, wie bereits erwähnt, als »Fremdkörper« bezeichnet – hatte einfach nicht diese Bedeutung, um als Voraussetzung für die große Zentralbautradition in der Baugeschichte der Peterskirche bis zur Langhauserweiterung im 17. Jahrhunderts zu gelten.[187] Ohnehin fehlt ihm ein gewisses Maß an baukünstlerischer Qualität. Ob man nun die Zentralbaupläne Peruzzis, Sangallos und Michelangelos oder die hierzu genannten historischen Aussagen von Vasari und Condivi über Alfarano bis zu Madernos Widmungsbrief heranzieht; die Grundlage dieser architektonischen Entwicklung bleibt Bramantes frühe Entwurfstätigkeit, in deren Zentrum der Pergamentplan steht.

129 Geymüller 1868, S. 10f., ders. 1875, S. 191, Bruschi 1977, S. 149, Metternich 1987, S. 48, Anm. 81, Borsi 1989, S. 301, Klodt 1996, S. 128f., 131, Jung 1997, S. 176, Hubert 2008, S. 119. Frommel 1989, S. 161, hat trotz der von ihm konstatierten Ähnlichkeit mit Bramantes Pergamentplan wegen der Divergenzen im Maßstab eine Verbindung zu St. Peter zunächst verneint. In seinen späteren Artikeln, wie Frommel 1994 C, S. 600, ders. 2008, S. 93, hat er seine Meinung aber wieder revidiert und die Skizze in den direkten Umkreis des Pergamentplanes eingeordnet. Diese Zuordnung wurde von Niebaum 2001/02, S. 175f., dagegen grundsätzlich in Frage gestellt, während Thoenes 1997, S. 20, darauf verwiesen hat, dass die Verbindung mit St. Peter nicht gesichert sei.

130 Klodt 1996, S. 128.

131 Zum Bericht des Egidius siehe Anm. 80. Diese Vermutung haben u. a. Metternich 1987, S. 48, Anm. 81, Borsi 1989, S. 301, Jung 1997, S. 176 und Anm. 16, geäußert.

132 Die Frage, ob diese Skizze mit den topographischen Vorgaben des Bauplatzes kompatibel ist, wurde in der Forschung mit unterschiedlichen Resultaten schon mehrfach diskutiert, siehe dazu etwa die Argumentationen von Frommel 1989, S. 161, ders. 2008, S. 94, und Thoenes 1994 A, S. 130, Anm. 8.

133 Siehe dazu auch die Argumentation von Saalman 1989, S. 119, 123, 126, der die Zuordnung der Skizze zur St. Peter-Planungsgeschichte nicht grundsätzlich in Frage stellt, allerdings im Rekurs auf Frey 1915, S. 11–18, die Skizze Giuliano da Sangallo zuschreiben will.

134 Frommel 1989, S. 161. Zu den Grundrissen der beiden genannten Zentralbauten, die man zum Vergleich benötigt, siehe Niebaum 2016, Bd. 2, Taf. 404, 406.

135 Serlio 1611, fol. 18 recto.

136 Zu diesem fragmentierten Grundriss siehe Anm. 48. Schon Bruschi 1977, S. 149, und Hubert 2008, S. 119, haben auf diese formale Ähnlichkeit verwiesen.

137 Thoenes 1988, S. 95, ders. 1994, S. 130, Anm. 8, ders. 1997, S. 20.

138 Thoenes 1994 A, S. 109.

139 Siehe dazu etwa Metternich 1962, S. 285, ders. 1987, S. 69, Hubert 1988, S. 215, Murray 1989, S. 75, Saalman 1989, S. 112, Dittscheid 1992, S. 58, Frommel 1994 C, S. 603f., ders. 1995, S. 84, Niebaum 2001/02, S. 136f., ders. 2005, S. 76, ders. 2012, S. 14, Hoheisel 2018, S. 8, Frommel 2020, S. 230.

140 Frommel 1994 C, S. 604.

141 Thoenes 1994 A, S. 118f., ders. 2005, S. 77, ders. 2015, S. 180f., Bredekamp 2000, S. 30f., Bering 2003, S. 31, 53f. Sofern nicht anders angegeben, ist die folgende Argumentation dieser Fachliteratur entnommen.

142 Zu den beiden Begriffen siehe Thoenes 1994 A, S. 119, ders. 2005, S. 77.

143 Hinsichtlich der zeitlich späteren Stellung von Bramantes UA 8 verso genügt es, auf Thoenes' eigene Argumentation zu verweisen; siehe deshalb Thoenes 1994 A, S. 130, Anm. 29.

144 Op. cit. Anm. 142. Zu Sangallos Qualifikation als erfahrener Praktiker siehe Satzinger 2005, S. 51.

145 Siehe etwa Murray 1989, S. 106, Bruschi 1992, S. 454f., Frommel 1995, S. 95.

146 Bruschi 1992, S. 455.

147 Serlio 1566, fol 65 verso. Schon Burckhardt 1868, S. 97f., hat auf diese Textstelle audsdrücklich verwiesen.

148 Siehe dazu Hubert 2005, S. 375f., Zitat S. 376, Niebaum 2005, S. 78.

149 Op. cit. Anm. 49.

150 Frommel 2003, S. 15. Zur Position von Peruzzi und seiner Freundschaft mit Serlio siehe Hubert 1992, S. 355, Frommel 1995, S. 95, Frommel 2003, S. 14f., 23f., Satzinger 2005, S. 57.

151 Thoenes 1994 A, S. 130, Anm. 28.

152 Siehe dazu Murray 1989, S. 76-79, Frommel 1994 B, S. 422, ders. 1994 C, S. 625 mit Abb., ders. 1995, S. 96, 350f. mit Abb., Bruschi 2005, S. 359f. und Fig. 13. Hubert 2005, S. 403f., verweist zumindest auf die Ähnlichkeit der Vierungspfeiler im Pergamentplan und in Peruzzis Perspektivzeichnung.

153 Frommel 2008, S. 109. Siehe dazu auch ders. 1994 B, S. 422.

154 Zu Sangallos biographischen Daten und zur Datierung des Zentralbauentwurfs siehe Satzinger 2005, S. 56f., Frommel 1995, S. 96, ders. 2008, S. 109, Vasari 2010, S. 180, Anm. 105.

155 Siehe dazu und zu den beiden Zitaten Vasari 2010, S. 52.

156 Zu Sangallos Zentralbauentwurf als Idealplan siehe Thoenes 1994 B, S. 636.

157 Zu Sangallos Holzmodell und seinen graphischen Wiedergaben siehe u. a. Vasari 2010, S. 76-80, Thoenes 1995 B, S. 101-109, 367-371, ders. 2015, S. 224-240, Benedetti 1994, S. 631-633, ders. 1995, S. 110-115, ders. 2009, Bredekamp 2000, S. 58-62, Niebaum 2005, S. 79-81.

158 Thoenes 1995 B, S. 103. Weiterhin hat Thoenes 2015, S. 224, eine »letzte und überraschendste Wendung« konstatiert, und zwar »die vom Zentralbauplan zum Modellprojekt«, die durch keine erhaltene Skizze vorbereitet worden sei. Zu weiteren Überraschungen siehe auch S. 224-228.

159 Bredekamp 2000, S. 60.

160 Niebaum 2016, S. 216.

161 Zu Michelangelos Übernahme der Bauleitung siehe Millon 2005, S. 93, Satzinger 2005, S. 60, 81.

162 Siehe dazu Millon/Smith 1995, S. 382–384, Satzinger 2005, S. 85-87, Millon 2005, S. 99.

163 Dass sich Michelangelo auf Bramantes frühe Planung bezogen hat, haben auch andere Autoren festgestellt, u. a. Nova 1984, S. 160, Rocchi 1988, S. 90, Bredekamp 2021, S. 613. Niebaum 2016, S. 216, konstatierte, dass Bramantes Kernkonfiguration in Michelangelos Projekt wieder aufgegriffen worden sei.

164 Vasari 2009, S. 137.

165 Vasari 2009, S. 72f., 75, Condivi 2018, S. 44f., 53, 60f. Zu Michelangelos Ausagen siehe Zöllner 2002, S. 101–103. Zu Michelangelos negativem Verhältnis gegenüber Bramante siehe auch Bredekamp 2000, S. 39, ders. 2021, S. 189, Frommel 2014, S. 30.

166 Vasari 2007, S. 27.

167 Burckhardt 1868, S. 98. Siehe dazu auch Bruschi 1977, S. 181.

168 Zu Bramantes Pergamentplan als wichtige Präsentationszeichnung siehe Anm. 49.

169 Zur italienischen Originalfassung des Briefes siehe Barocchi/Ristori 1979, S. 251f., zur deutschen Übersetzung siehe etwa Bredekamp 2000, S. 76, Hoheisel 2018, S. 15. Bredekamp 2021, S. 612, hat auf einen anderen Adressaten des Briefes, den Bankdirektor Bartolomeo Bussoti, verwiesen. Die folgenden Zitate aus Michelangelos Brief sind dieser Literatur entnommen.

170 Siehe dazu Metternich 1975, S. 64, Frommel 1976, S. 74, ders. 1977, S. 60, ders. 2008, S. 110, Wittkower 1983, S. 138, Anm. 12, Thoenes 1995 A, S. 97, ders. 1995 B, S. 107, Millon 2005, S. 93.

171 Bruschi 1997, S. 188 und Anm. 28.

172 Siehe dazu etwa Thoenes 2001, S. 303, ders. 2002, S. 414, ders. 2009, S. 490.

173 Burns 1995, S. 121.

174 Thoenes 2001, S. 318, ders. 2005, S. 87, ders. 2009, S. 483, ders. 2011, S. 51, ders. 2015, S. 241. Zum Zitat siehe Thoenes 2015, S. 241.

175 Vasari 2009, S. 63. Ähnlich argumentiert auch Condivi 2018, S. 46f.

176 Neben den genannten historischen Quellen siehe dazu auch Frommel 1995, S. 81, ders. 2014, S. 19, Bredekamp 2000, S. 39.

177 Zur »Krise vom April 1506« und zur »Tragödie des Grabmals« siehe Condivi 2018, S. 63, 78, Borsi 1989, S. 301, Bredekamp 2000, S. 39f., ders. 2021, S. 189f., Satzinger 2001, S. 177f. mit weiterer Quellenangabe, Zöllner 2002, S. 101–103, Frommel 2014, S. 30. Zum Zitat siehe Bredekamp 2021, S. 190.

178 Op. cit. Anm. 165.

179 Op. cit. Anm. 174.

180 Vasari 2009, S. 206.

181 Dieses Zitat stammt von Bredekamp 2021, S. 190.

182 Zu Alfarano und seinem Traktat siehe Jobst 1997 B, Kempers 1997, S. 238, Bredekamp 2000, S. 99–101, Thoenes 2013, S. 54.

183 Alfarano 1914, S. 24.

184 Thoenes 2009, S. 490. Siehe dazu auch Thoenes 2013/14, S. 223f. und Anm. 26.

185 Zum italienischen Originaltext des Widmungsbriefes siehe Orban 1919, S. 125, zur deutschen Übersetzung siehe Bredekamp 2000, S. 111.

186 Zu Thoenes' Argumentationen siehe Anm. 151, 158, 174.

187 Zum Begriff des Fremdkörpers siehe Anm. 142.

Architektonische Vorläufer
für den Pergamentplan

In einem 2013/14 veröffentlichten Artikel, der eine Art Resümee seiner Forschungen über St. Peter und Bramante darstellt, hat Thoenes die Forderung aufgestellt, man solle sich »auf einfache, positive Aussagesätze (>Thesen<) zu Sachverhalten« beschränken, »die allein aus den Primärquellen herzuleiten sind«.[188] Damit hat er eine Absage an jene wissenschaftliche Vorgehensweise erteilt, die im Rekurs auf bedeutende Vorläufer die Planungen Bramantes und vor allem den Pergamentplan in einen architekturgeschichtlichen Kontext einordnet. Diese Herleitungen sind aber insofern wichtig und notwendig, als sie die umfassende Kenntnis des Architekten sowohl von der Bautradition als auch vom damals aktuellen Baugeschehen dokumentieren. Dabei reichen die Vorlagen vom frühchristlichen und mittelalterlichen Kirchenbau bis zur zeitgenössischen Architekturtheorie. Betrachtet man in dieser Hinsicht das kaum mehr überschaubare Spektrum unterschiedlicher Herleitungsstränge, die von der Forschung in Bezug auf Bramantes frühe Planung für die Peterskirche vorgeschlagen wurden, dann sollte man sich dabei auf historisch nachvollziehbare Vermutungen konzentrieren. Nicht jede formale Analogie, die man durch einen wissenschaftlichen Vergleich heute konstatieren kann, ergibt bei einer architektonischen Übernahme im frühen 16. Jahrhundert auch einen Sinn.

Folgt man einer Chronologie der zur Herleitung herangezogenen Bauten und Entwürfe, dann steht am Anfang die bedeutende frühchristliche Kirche S. Lorenzo Maggiore in Mailand aus dem letzten Drittel des 4. Jahrhunderts. Schon häufig wurde S. Lorenzo mit Bramantes frühen Planungen für Neu St. Peter in Verbindung gebracht, was nicht weiter erstaunt, hat doch der Architekt bei seiner Entwurfsskizze UA 8 verso die Hälfte eines Grundrissschemas von der Mailänder Kirche in der oberen rechten Ecke eingezeichnet (Abb. 9).[189] Während seines fast zwei Jahrzehnte andauernden Aufenthaltes in Mailand bis zum Ende des 15. Jahrhunderts hatte Bramante genügend Zeit, sich mit diesem kaiserzeitlichen Kirchenbau genauer zu beschäftigen.[190] Zudem galt S. Lorenzo noch bis ins Seicento als antiker Tempel, der dem Herkules, Merkur oder Mars geweiht gewesen sei und den man nach dem Vorbild des Pantheons errichtet habe.[191] Den spätantiken Ursprungszustand konnte Bramante allerdings nicht mehr studieren, da seine architektonische

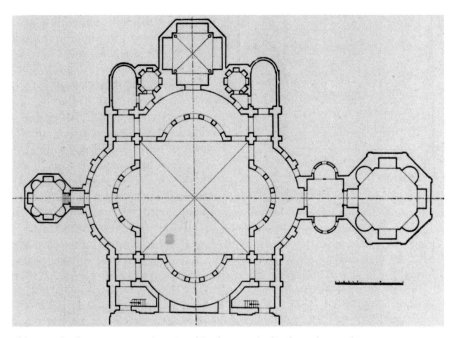

Abb. 21 Mailand, S. Lorenzo Maggiore, Grundriss, letztes Drittel 4. Jh., Umbau 12. Jh.

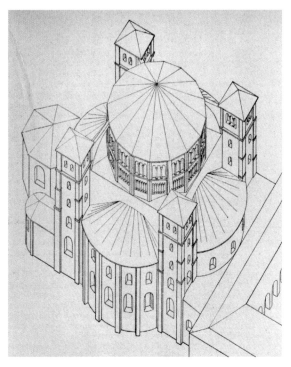

Abb. 22 Mailand, S. Lorenzo Maggiore, Axonometrie
des Außenbaus, letztes Drittel 4. Jh., Umbau 12. Jh.

Gesamterscheinung inzwischen von romanischen Umbauten aus dem 12. Jahrhundert geprägt war. Nicht nur mit Bramantes Skizze UA 8 verso wurde die Raumdisposition von S. Lorenzo verglichen, sondern auch mit dessen Pergamentplan (Abb. 1).[192]

Der Grundriss der Mailänder Kirche basiert auf einem Tetrakonchos mit Umgang, dessen Kernraum aus einem Quadrat besteht (Abb. 21). In den Ecken befinden sich vier quadratische Räume, über denen sich die heute noch erhaltenen, romanischen Türme erheben (Abb. 22). Ursprünglich war der Umgang im Scheitelbereich der Konchen geöffnet, um Zugang zu den anschließenden Kapellen zu erhalten, die ihrerseits wiederum kleine Zentralräume ausbilden. Durch den Tetrakonchos wird auch der Kreuzgedanke im Grundriss betont, so dass sich Quadrat und griechisches Kreuz wechselseitig durchdringen. Auf den ersten Blick mögen sich die architektonischen Gemeinsamkeiten mit Bramantes früher Planung in den vier Ecktürmen erschöpfen, wie es in der Literatur hervorgehoben wurde.[193] Bei genauerer Betrachtung erkennt man allerdings eine typologische Ähnlichkeit, die in der Verbindung der beiden Zentralbauformen von Quadrat und Kreuz besteht, zumal in Bramantes Pergamentplan die Kreuzarme durch Konchen akzentuiert sind. Zudem öffnen sich im Grundriss von S. Lorenzo ebenfalls die Konchen im Scheitelbereich. Diese formalen Analogien ergeben sich aber nur, wenn man den Pergamentplan als Zentralbau rekonstruiert. Vermutlich war es die monumentale Gesamterscheinung des spätantiken Sakralbaus mit seinem imperialen Anspruch, die Bramante beeinflusst hat und ihn dazu brachte, sich im Rahmen seiner frühen Planung zur Peterskirche mit S. Lorenzo in Mailand auseinanderzusetzen. Der Grad an architektonischer Komplexität wurde vom Architekten in seinem Pergamentplan indessen deutlich gesteigert.

Ähnlich verhält es sich auch mit dem in der Literatur schon mehrfach gezogenen Vergleich mit der Mailänder Kirche S. Satiro, die Bramante aus eigener Anschauung sehr gut gekannt hat.[194] Wahrscheinlich war er nicht nur für ihren Umbau im späten 15. Jahrhundert verantwortlich. Auch grenzt sein berühmtes Chor- und Querhauskonzept der Marienkirche an den mittelalterlichen Zentralbau aus dem letzten Drittel des 9. Jahrhunderts unmittelbar an.

Auf Grundlage des aus Byzanz stammenden Kreuzkuppelschemas handelt es sich um einen Vierstützenraum mit einem überkuppelten Vierungsquadrat (Abb. 23). Mit Ausnahme des Zugangs vom Querhaus der Marienkirche werden alle drei Kreuzarme halbkreisförmig geschlossen, woraus ein Trikonchos resultiert. Die Kreuzarme sind mit kurzen Tonnensegmenten versehen, während die Eckräume mit ihren Kreuzgratgewölben durch Säulen akzentuiert werden. Der ursprünglich in permanente Bogenverläufe unterteilte Außenumriss wurde im Rahmen der Umbaumaßnahmen kreisförmig ummantelt. Anstelle des Tetrakonchos von S. Lorenzo Maggiore herrscht in S. Satiro die tetrastyle Raumdisposition vor. Auch manifestiert sich nun deutlicher die Verbindung von einem griechischen Kreuz mit einem eingeschriebenen Quadrat, das sich im verkleinerten Maßstab sowohl in der Vierung als auch in den Eckräumen zeigt. Obwohl der Grundriss von S. Satiro auf einem relativ simplen Kreuzkuppelschema basiert, verweist seine Gestaltung bereits auf ein architektonisches

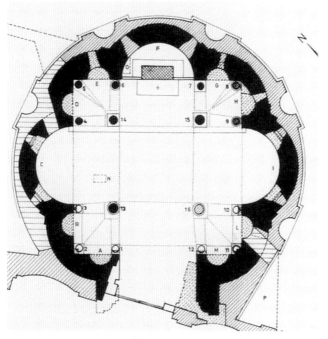

Abb. 23 Mailand, S. Satiro, Grundriss,
letztes Drittel 9. Jh., Umbau 15. Jh.

Grundmuster, das Bramantes Pergamentplan zugrundeliegt. Ohne Zweifel ist der
Entwurf für Neu St. Peter schon aufgrund der differenzierten Raum- und Pfeilerge-
staltung weitaus komplexer, doch dürfte der kleine Mailänder Zentralbau, ähnlich
wie S. Lorenzo, eine wichtige Inspirationsquelle für Bramantes Planungen gewesen
sein. Dabei hat er sich nicht nur vom Grundriss beeinflussen lassen, sondern auch
von der Vierung, die das beherrschende Zentrum im Innenraum darstellt und deren
hohe Tambourkuppel aus der zweiten Hälfte des 15. Jahrhunderts stammt.

In seiner Mailänder Zeit hat sich Bramante aber nicht nur mit der lokalen Bau-
tradition beschäftigt, sondern wahrscheinlich auch mit der Architekturtheorie, ge-
nauer gesagt mit dem bereits zu Anfang erwähnten Traktat des Antonio Averlino,
der von Francesco Sforza auf Empfehlung Piero de' Medicis von Florenz an den Hof
der Sforza in Mailand berufen wurde und sich dort den Beinamen Filarete gab.[195]
Dass Bramante dessen 1460–64 verfassten *Libro architettonico* kannte, daran besteht
in der Forschung kaum Zweifel.[196] Diese Vermutung kann durch die typologische
Entsprechung von Bramantes Pergamentplan mit einigen, im Traktat beschriebenen
und mit Abbildungen illustrierten Sakralbauten unterstützt werden. Exemplarisch
stehen hierfür die Kathedrale und die Marktkirche in der geplanten Idealstadt Sfor-
zinda sowie der Tempel jener fiktiven, laut Filarete schon seit langem versunkenen
Hafenstadt der Antike, die als »Plusiapolis« – als reiche Stadt – bezeichnet wird und

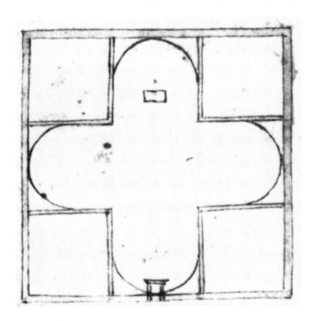

Abb. 24 Filarete, Grundriss der Marktkirche in Sforzinda, 1460–64, Florenz, Biblioteca Nazionale Centrale, Ms. II.I.140

deren kommunale Einrichtungen und Bauten in Sforzinda zumeist nachgeahmt werden.[197] Was alle drei Sakralbauten im Traktat miteinander gemeinsam haben, ist ihre Grunddisposition als Zentralbau, bei dem es stets um eine Verbindung von Quadrat und griechischem Kreuz geht.

Basiert die Kathedrale auf einem einfachen orthogonalen Liniengerüst (Abb. 5), so schließen die Kreuzarme der Marktkirche mit Konchen, wodurch sich ein Tetrakonchos ergibt, der ins Quadrat eingeschrieben ist (Abb. 24). Die komplizierteste Raumkonfiguration bietet der Tempel von Plusiapolis, da sich in den Diagonalen mehrteilige Nebenzentren befinden, deren oktogonale Kernräume auf die Vierung verweisen (Abb. 25). Fügt man den Pergamentplan hinzu (Abb. 1, 3), dann kann man sich des Eindrucks nicht erwehren, Bramante habe in seinem Entwurf eine Art architektonischer Synthese aus den verschiedenen Bauprojekten in Filaretes Traktat entwickelt. Dass dieser Gedanke keinesfalls abwegig ist, belegt der Vergleich des Münzbildes von St. Peter auf der Caradosso-Medaille mit den Darstellungen vom Außenbau der Kathedrale und des Tempels (Abb. 11, 25, 26).

Sowohl Filarete als auch Bramante haben die Bedeutung der zentralen Kuppel durch Flankentürme gesteigert, während auf der Abbildung des Tempels das Motiv der Trabantenkuppeln umgesetzt ist, das in einer etwas veränderten Zusammenstellung auch die Caradosso-Medaille prägt. Wie im Traktat beschrieben wird, weist

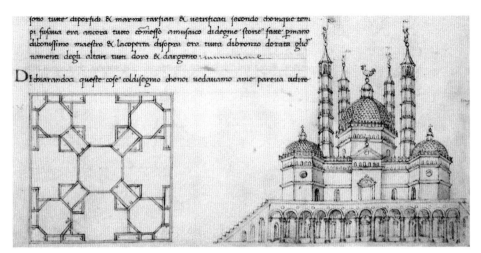

Abb. 25 Filarete, Grundriss und Außenansicht des Tempels von Plusiapolis, 1460–64, Florenz, Biblioteca Nazionale Centrale, Ms. II.I.140

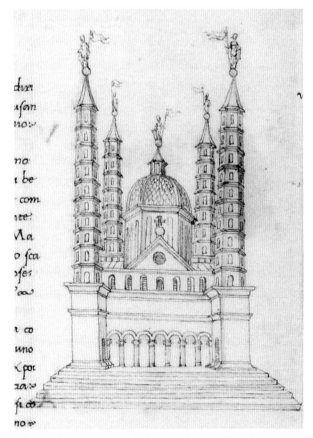

Abb. 26 Filarete, Außenansicht der Kathedrale in Sforzinda, 1460–64, Florenz, Biblioteca Nazionale Centrale, Ms. II.I.140

die Kathedrale von Sforzinda entsprechend ihrer quadratischen Außenkontur vier Hauptfassaden und Hauptportale auf, was wiederum mit der Darstellung auf der Caradosso-Medaille verglichen werden kann, deren seitliche Gestaltung einen Zentralbau mit vier gleichwertigen Schauseiten suggeriert.[198] Zudem hat auch Filarete, ähnlich wie Bramante, im Erdgeschoss der Türme zumindest auf der Rückseite Sakristeien untergebracht.[199]

Dass all diese formalen Ähnlichkeiten im Grundriss und Außenbau auf einem Zufall basieren, ist kaum vorstellbar, und so kann man einen Einfluss von Filaretes Architekturtheorie auf Bramantes frühe Planungen für die Peterskirche durchaus konstatieren.[200] Da es sich bei den genannten Bauprojekten aus Filaretes Traktat ausschließlich um Zentralbauten handelt, macht die schon seit den Forschungen Geymüllers bekannte Rekonstruktion des Pergamentplanes umso wahrscheinlicher (Abb. 3). Doch ist Filarete nicht der einzige gewesen, mit dessen Entwürfen sich Bramante während seiner Mailänder Zeit auseinandersetzte.

Während seines Aufenthaltes in Mailand hatte der Architekt nachweislich Kontakt zu Leonardo da Vinci, der von 1482/83–99 als Hofkünstler im Dienste der Sforza stand.[201] Ob dieses persönliche Verhältnis nur ein kollegiales oder darüber hinaus auch ein freundschaftliches war, wird in der Forschung diskutiert. Jedenfalls dürfte Bramante mehr oder weniger genaue Kenntnisse von Leonardos architektonischen Studien gehabt haben. Keinen anderen Schluss lässt die Gegenüberstellung von seinen frühen St. Peter-Entwürfen mit jenen Zeichnungen und Skizzen für Kirchenbauten zu, die Leonardo während seiner Mailänder Zeit erstellt hat. Schon seit Freys Untersuchungen von 1915 werden Bramantes Pergamentplan und die Caradosso-Medaille mit Leonardos architektonischen Studien verglichen, wobei in der Folgezeit jeweils ein bestimmter Grundriss und eine Außenansicht in den Fokus der wissenschaftlichen Beschäftigung getreten sind (Abb. 27, 28).[202]

Pevsners *Europäische Architektur* mit ihren bis heute hohen Auflagenzahlen hat den Grundrissvergleich bekannt gemacht, da Leonardos Skizze zuvor nur in Fachkreisen bekannt war (Abb. 27).[203] Trotz ihrer lediglich flüchtigen Ausarbeitung erkennt man auf den ersten Blick die formale Ähnlichkeit mit Bramantes Pergamentplan (Abb. 1, 3): Die Verbindung von Quadrat und griechischem Kreuz, der Abschluss der Kreuzarme mit Konchen und die Akzentuierung der Ecken mit quadratischen Räumen sind ebenso zu finden wie die strenge Geometrisierung und der hohe Grad an architektonischer Systematik. Die Umgänge in Leonardos Grundrissskizze verweisen bereits auf Bramantes spätere Entwürfe in der St. Peter-Planung (Abb. 2, 9), während die räumliche Absetzung der äußeren Diagonalräume in einer Hälfte der Skizze der Ansicht auf der Caradosso-Medaille ähnelt (Abb. 11).

Aber auch für die Außengestalt auf dem Münzbild gibt es in Leonardos Architekturstudien eine Vorlage, die trotz formaler Unterschiede in ihrer Gesamterscheinung vergleichbar ist. Hierbei handelt es sich um die perspektivische Darstellung einer Zentralbaukirche aus der Vogelansicht (Abb. 28). Die Konfiguration von Haupt- und Trabantenkuppeln verweist ebenso auf St. Peter wie das räumliche Vorkragen

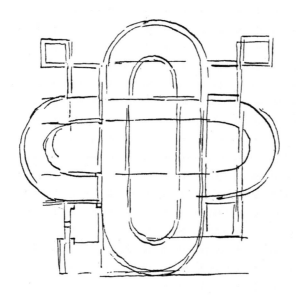

Abb. 27 Leonardo da Vinci, Grundrissskizze eines Zentralbaus, Paris, Insitut de France, Ms. B, fol. 57 verso

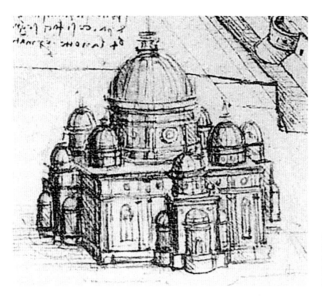

Abb. 28 Leonardo da Vinci, perspektivische Zeichnung einer Zentralbaukirche, Paris, Insitut de France, Ms. B, fol. 18 verso

der Kreuzarme aus dem quadratischen Unterbau. Zwar gibt es in Leonardos Zeichnung keine Eckbetonung durch Flankentürme und auch die Anzahl der Nebenkonchen ist noch relativ hoch. Doch steht wie bei der Caradosso-Medaille die gewaltige Vierungskuppel mit ihrem Tambour im Zentrum der Gesamtanlage, auf die sich alle wichtigen Bestandteile im Äußeren fokussieren. Folglich führt von diesen zwei Architekturzeichnungen eine direkte Entwicklungslinie zu Bramantes frühen St. Peter-

Entwürfen, weshalb die Forschung immer wieder auf einem unmittelbaren Einfluss durch Leonardos Zentralbaustudien insistiert hat.[204] Auch dürfte die Chronologie eine nicht unwesentliche Rolle gespielt haben, denn Bramantes kollegiales Verhältnis zu Leonardo entstand genau in jener für den Baumeister wichtigen Zeitspanne in Mailand und damit nur einige Jahre vor seinem Weggang nach Rom. Am päpstlichen Hof waren ihm die architektonischen Zentralbauideen Leonardos ohne Zweifel noch präsent, was für die Rekonstruktion des Pergamentplanes ein wichtiges Indiz sein kann.

Mit Leonardos Architekturstudien ist das Feld möglicher Einflüsse auf Bramantes frühe St. Peter-Planung noch nicht eingegrenzt, ganz im Gegenteil: In der Forschung wurden noch weitere Vorlagen überwiegend aus dem Bereich der Zentralbautradition genannt, von der nicht mehr erhaltenen Apostelkirche und der Hagia Sophia in Konstantinopel bis zur Architekturtheorie Leon Battista Albertis.[205] Aus verschiedenen Gründen bringen diese Beispiele keine neuen Erkenntnisse in der Herleitungsfrage des Pergamentplanes oder der Caradosso-Medaille und sollen deshalb auch nicht weiter erörtert werden. Zudem sprechen die vorgestellten historischen Vorläufer eine klare architektonische Sprache, die eines deutlich zum Ausdruck bringt: Die Rekonstruktion des Pergamentplanes ist ohne die Zentralbautradition kaum zu denken, und dies kann ohne weiterführende Kommentare alleine schon durch die Abfolge der Illustrationen (Abb. 21–28) dokumentiert werden. Damit haben diese architektonischen Vorläufer eine vergleichbar hohe Relevanz wie die Zentralbaupläne für St. Peter in der Nachfolge Bramantes von Peruzzi über Sangallo bis zu Michelangelo (Abb. 8, 18–20).

188 Thoenes 2013/14, S. 212.

189 Zu diesem Vergleich mit S. Lorenzo siehe Heydenreich 1934, S. 366, ders. 1969 B, S. 127, 143f., Metternich 1962, S. 286, ders. 1975, S. 47, ders. 1987, S. 75, Anm. 126, Murray 1969, S. 55, Thoenes 1988, S. 94-99, Frommel 1994 A, S. 111, ders. 1995, S. 16, Günther 1995, S. 63, ders. 2009, S. 64, Klodt 1996, S. 130, Cardamone 2000, S. 21, Niebaum 2001/02, S. 127, ders. 2012, S. 277, Bering 2003, S. 53f.

190 Quellenkundlich nachgewiesen ist ein Aufenthalt Bramentes in Mailand zwischen 1481-98; siehe dazu Vasari 2007, S. 59, Anm. 11, S. 61, Anm. 19.

191 Zu dieser neuzeitlichen Deutung von S. Lorenzo als antikem Tempel und seinem vermeintlichen Bezug auf das Pantheon siehe Günther 1995, S. 52f., 56, Niebaum 2001/02, S. 127.

192 Siehe dazu die in Anm. 189 angegebene Literatur.

193 Siehe dazu Thoenes 1998, S. 95, Satzinger 1991, S. 96, Günther 1995, S. 42, 63, ders. 2009, S. 64, Niebaum 2012, S. 277.

194 Zu diesem Vergleich siehe Thoenes 1988, S. 95, Günther 1995, S. 42f., 45f., Niebaum 2012, S. 275f., ders. 2016, S. 215f. mit weiterführender Literatur. Die folgenden Informationen sind der angegebenen Literatur entnommen, ebenso Kahle 1982, S. 73, 77-79, Cardamone 2000, S. 20, Schofield/Sironi 2002, S. 281-283, 286f., 292.

195 Zu Filaretes Aufenthalt in Mailand siehe Günther 1988, S. 231f., Hub 2020, S. 34-36.

196 Siehe dazu Anm. 46.

197 Zur fiktiven Hafenstadt Plusiapolis siehe Günther 1988, S. 237, 246f., ders. 2014, S. 198, 202f., Hub 2020, S. 204.

198 Zu den Textstellen in Filaretes Traktat siehe Oettingen 1890, S. 238, 248. An der Rückfront hat Filarete eine Variation geplant. Zu den vier Hauptfronten der Kathedrale siehe auch Sinding-Larsen 1965, S. 213.

199 Zu den Sakristeien siehe Oettingen 1890, S. 228. Zu Bramantes Sakristeien siehe Anm. 52.

200 Dieser Einfluss wurde bereits von Spencer 1958, S. 14, 16, Murray 1969, S. 57, Günther 1995, S. 63f., ders. 1997, S. 142, Niebaum 2012, S. 281, konstatiert.

201 Zum kollegialen, mögl. auch freundschaftlichen Verhältnis zwischen Bramante und Leonardo siehe Heydenreich 1934, S. 367, ders. 1969 B, S. 125, Metternich 1967/68, S. 67, Pedretti 1973 B, S. 30-33, ders. 1974, S. 197f., ders. 1977, S. 121, Hubert 1988, S. 200, Anm. 11, Dittscheid 1992, S. 58, Bruschi 1977, S. 45, ders. 1994, S. 157, Ackerman 2002, S. 82, Bering 2003, S. 54, Vasari 2007, S. 7.

202 Frey 1915, S. 86f.

203 Pevsner 1994, S. 162-166.

204 Siehe dazu Heydenreich 1934, S. 367, ders. 1969 B, S. 139, 142f., ders. 1971, S. 64, Metternich 1962, S. 286, ders. 1975, S. 44, Murray 1963, S. 347-351, Lang 1968, S. 230f. mit Anm., Bruschi 1977, S. 44, Dittscheid 1992, S. 58, Klodt 1992, S. 26, Ackerman 1994, S. 325, 341, ders. 2002, S. 72, 82, Günther 1995, S. 64, Frommel 1995, S. 85, Bering 2003, S. 54, Niebaum 2012, S. 275.

205 Siehe dazu Murray 1969, S. 55f., Borsi 1989, S. 301-303, Dittscheid 1992, S. 58, Krauss/Thoenes 1991/92, S. 195f., Thoenes 1995 A, S. 94f., Günther 2009, S. 64, Niebaum 2012, S. 276f.

Bramantes Kirchenbauten
in der Nachfolge von St. Peter

Während seiner Beschäftigung mit dem Neubau von St. Peter ab 1505 hat Bramante noch andere Kirchenbauten konzipiert und teilweise auch realisiert. Im Maßstab deutlich verkleinert, sind in ihre Gestaltung häufig architektonische Ideen eingeflossen, die der Baumeister von seinen Planungen für die Peterskirche übernommen hat. Ein Beispiel hierfür ist die heute nicht mehr erhaltene und durch einen Nachfolgebau ersetzte Kirche SS. Celso e Giuliano in Rom nahe der Engelsbrücke. Der von Bramante geplante Neubau der Kollegiats- und Pfarrkirche wurde 1509/10 begonnen, wobei die Bauarbeiten nach dem Sacco di Roma 1527 wieder eingestellt wurden, ohne den Gesamtbau fertigzustellen.[206] Was bis dahin errichtet worden war, fiel einem Neubau ab 1733 zum Opfer, so dass Bramantes Baukonzept lediglich über zeitgenössisches Planmaterial studiert werden kann. Berücksichtigt man allerdings die große Anzahl der überlieferten Darstellungen, so muss SS. Celso e Giuliano zu den Hauptwerken des Baumeisters in Rom gezählt werden.[207]

Wie ein historischer Grundriss dokumentiert, war die Kirche in ein regelmäßig aufgeteiltes Karree aus niedrigen Verkaufsständen integriert, so dass die Außengestalt bis zum Erdgeschoss nicht zu erkennen war (Abb. 29). Dabei griff der mehrfach gebrochene Außenumriss der Kirche in die angrenzenden Rechteckräume über, was zu einer Unterbrechnug bzw. Beeinträchtigung der modularen Raumfolge führte. Dass der Kirchengrundriss wichtiger als die umgebende Bautextur war, ist nicht weiter erstaunlich, formuliert er doch eine berühmte Raumfigur, die von Bramantes St. Peter-Planung bekannt ist. Im Grunde ist es der Kernbereich des Pergamentplanes mit seinem Kreuzkuppelschema, seinen kreuzförmigen Nebenzentren, der Vierung mit den abgeschrägten Ecken und schließlich den vier Konchen als Abschluss der Kreuzarme. An die Stelle von Flankentürmen und Vestibülen tritt das Rechteckraster des Karrees, wodurch sich die Primärformen des umgebenden Quadrates mit dem eingeschriebenen griechischen Kreuz verbindet. Auch wenn der Grundriss von SS. Celso e Giuliano nicht den hohen Grad an architektonischer Komplexität erreicht, so stellt er dennoch eine verkleinerte und vor allem vereinfachte Version des Pergamentplanes dar. In der Forschung wurde diese Analogie unter verschiedenen Blickwinkeln schon häufiger thematisiert, vor allem auch im Zusammenhang mit Bra-

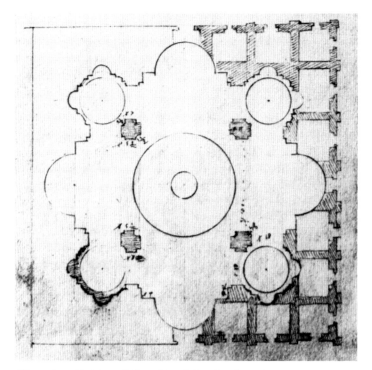

Abb. 29 Rom, SS. Celso e Giuliano, historischer Grundriss UA 1954 verso,
Baubeginn 1509/10, Florenz, Uffizien, Gabinetto dei Disegni e Stampe

mantes eigener Werk- und Stilentwicklung.[208] Ohne es ausdrücklich zu formulieren,
haben die meisten Autoren damit die Rekonstruktion des Pergamentplanes als Zen-
tralbau unterstützt.

Ein weiterer Kirchenbau, den man sowohl aus historischen wie formalen Grün-
den Bramante zugeschrieben hat, ist S. Maria Annunziata in Roccaverano in der Re-
gion Piemont. 1509 begonnen wurde die Pfarrkirche 1516 geweiht.[209] Da die ur-
sprünglich wohl aus einer einfachen Apsis bestehende Choranlage in der ersten
Hälfte des 18. Jahrhunderts als zu eng empfunden wurde, hat man sie 1787 durch ein
rechteckiges Chorquadrum mit abschließender halbrunder Apsis ersetzt. Dadurch
erhielt der Zentralbau aber eine viel zu dominante Richtungstendenz, und auch der
zunächst weitgehend geschlossene Umriss wurde aufgebrochen.

Ohne die Chorerweiterung aus dem späten 18. Jahrhundert zeigt der Grundriss
eine formale Ähnlichkeit zu Bramantes Kirche SS. Celso e Giuliano (Abb. 29, 30): die
Verbindung von griechischem Kreuz und Quadrat, das Kreuzkuppelschema sowie
die beherrschende Vierung mit ihren abgeschrägten Ecken. Selbst die segmentbo-
gigen Nischen in den Außenwänden können verglichen werden. Damit steht auch
die Pfarrkirche in Roccaverano in der Traditionslinie von Bramantes Pergamentplan,
allerdings sind die Nebenzentren weniger stark ausgebildet, wie auch die großen

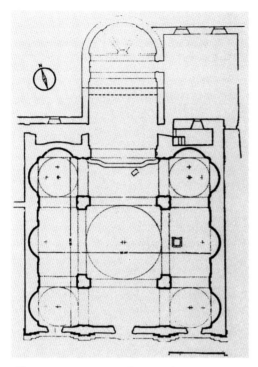

Abb. 30 Roccaverano, S. Maria Annunziata,
Grundriss, 1509–16

Konchen als Abschlüsse der Kreuzarme fehlen.[210] Beim Grundriss der Pfarrkirche
geht es demnach weniger um die Akzentuierung einzelner Raumbereiche, als um
die Regelmäßigkeit in der überwiegend orthogonalen Raumstruktur.

Was die beiden von Bramante konzipierten oder ihm zumindest zugeschriebe-
nen Kirchenbauten dokumentieren, ist eine gewisse Variabilität in der Anwendung
jener Gestaltungsmaximen, die der Architekt von seinem berühmten, wenige Jahre
zuvor entworfenen Neubauprojekt für St. Peter übernommen hat. Dies spricht für
einen von Bramante entwickelten Typus im Sinne eines »modello geometrico-spazi-
ale«, wie es Niebaum formuliert hat.[211] Doch ist für die übergeordnete Argumentati-
on weitaus wichtiger, dass beide Kirchen Zentralbauten darstellen, deren spezifi-
sche Grundrissdisposition und architektonische Systematik ohne den Pergament-
plan nicht zu denken sind. Was für die Nachfolgebauten gilt, das sollte auch für ih-
ren Prägebau gelten, und damit wird seine Rekonstruktion als Zentralbau wiederum
wahrscheinlicher.

Nun könnte man noch weitere italienische Zentralbauten aus dem 16. Jahrhun-
dert unter dem Gesichtspunkt untersuchen, ob sich deren Grund- bzw. Aufriss in ir-
gendeiner Form an Bramantes früher St. Peter-Planung und vor allem am Perga-
mentplan orientiert. In der Forschung wurden hierfür immer wieder Beispiele ge-

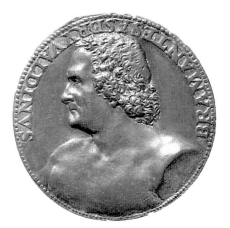

Abb. 31 Cristoforo Foppa
Caradosso (zugeschrieben),
Porträtmedaille Bramantes,
Brustbild auf dem Avers,
ca. 1505–06, München,
Staatliche Münzsammlung

Abb. 32 Cristoforo Foppa
Caradosso (zugeschrieben),
Porträtmedaille Bramantes,
weibliche Personifikation auf
dem Revers, ca. 1505–06,
München, Staatliche Münzsammlung

nannt.[212] Die wichtigste Erkenntnis, die man daraus gewinnen kann, ist der Sachverhalt, dass sich Bramantes Einflusssphäre nicht nur auf seine eigenen Bauprojekte konzentriert, sondern auch auf Entwürfe und realisierte Zentralbauten anderer Architekten ausweitet. Die Bauhütte von Neu St. Peter zu Beginn des 16. Jahrhunderts war mit ihrem außerordentlich kreativen Potential eben auch ein Magnet, dessen Strahlkraft noch lange anhielt. Dabei spielte Bramante als einer ihrer führenden Protagonisten nicht nur im zeitgenössischen Baugeschehen eine wichtige Rolle. Auch als Theoretiker dürfte er eine gewisse Bedeutung erlangt haben, was aber nur schwer zu überprüfen ist, da seine über verschiedene historische Quellen bekannten Schriften größtenteils verloren gegangen sind.[213] Hingegen lassen sich bei einigen Bildnissen Bramantes, die in der Forschung diskutiert werden, besondere architekturtheoretische Ansätze in Form von Anspielungen oder symbolischen Verweisen durchaus erkennen.

206 Zur Baugeschichte von SS. Celso e Giuliano siehe Günther 1982, S. 91f., ders. 1984, S. 222-224, Niebaum 2016, S. 360.

207 Siehe dazu Günther 1982, S. 91f.

208 Siehe dazu Zänker 1971, S. 93f., Bruschi 1977, S. 32, 161-163, ders. 1994, S. 162, Günther 1982, S. 92, 95, ders. 1995, S. 48, Thoenes 1988, S. 95, Saalman 1989, S. 134f., Niebaum 2009, S. 138, ders. 2012, S. 280f., ders. 2016, S. 216.

209 Zur Baugeschichte S. Maria Annunziata in Roccaverano siehe Günther 1995, S. 48, Niebaum 2016, S. 362.

210 Zum Rekurs auf Bramantes Pergamentplan siehe auch Bruschi 1977, S. 32, 161, ders. 1994, S. 162, Niebaum 2009, S. 138, ders. 2012, S. 280f., ders. 2016, S. 216.

211 Niebaum 2012, S. 281.

212 Siehe dazu auch die in Anm. 208 und 210 angegebene Fachliteratur.

213 Zu den größtenteils verlorenen, theoretischen Schriften Bramantes siehe Metternich 1967/68, S. 97f., Kruft 1991, S. 68 mit Anm.

Bramante – mögliche Bildnisse und Theorien

Bei der ca. 1505–06 datierten und Cristoforo Foppa Caradosso zugeschriebenen Porträtmedaille handelt es sich aufgrund der Inschrift zweifelsfrei um ein Bildnis Bramantes.[214] Im Brustbild auf dem Avers wird der Baumeister in Verbindung von Profil- und Dreiviertelansicht in athletischer Nacktheit wiedergegeben (Abb. 31). Sein dichtes, lockiges und nach vorne gekämmtes Haar entspricht einer antiken Frisur, so dass man trotz der individuellen Gesichtszüge von einer Stilisierung ausgehen kann, die den Baumeister als eine im Münzbild monumental inszenierte Büste *all'antica* präsentiert. Auf dem Revers ist dagegen eine weibliche Allegorie dargestellt, die auf einem Faltstuhl sitzt, mit einer dynamisch bewegten Tunika bekleidet ist und ein Diadem trägt (Abb. 32). In ihren Händen hält sie einen nach unten gerichteten Messstab und einen zum Himmel geöffneten Zirkel, wodurch sie zunächst als Personifikation der Geometrie identifiziert werden kann. Allerdings wendet sie ihren Kopf in Richtung eines Kirchenbaus im Hintergrund, den man durch einen Vergleich mit der berühmten Gründungsmedaille unschwer als Neubau von St. Peter erkennen kann, wie ihn Bramante im Zusammenhang mit dem Pergamentplan konzipiert hat (Abb. 11). Aus der Geometrie wird damit die Personifikation der Architektur, die in diesem Fall als »messende, proportionierende Kunst« aufgefasst wird, wie es Satzinger formuliert hat.[215] Auch steht die Ansicht von dem noch nicht realisierten und damit imaginierten Neubau der Peterskirche symbolisch für die »Inventionskraft des Architekten«, wie es von Hubert hervorgehoben wurde.[216] Noch ist bei dieser Medaille aber der Baumeister von den ruhmvollen Fähigkeiten seiner Allegorie durch Vorder- und Rückseite optisch getrennt.

Anders verhält es sich hingegen bei einem Holzschnitt mit der Darstellung einer männlichen Aktfigur, der als Frontispiz für eine um 1500 veröffentlichte Publikation mit dem Titel *Antiquarie Prospettiche Romane* dient (Abb. 33).[217] Als Autor dieser kleinen Schrift, die Leonardo gewidmet ist und in der die antiken Denkmäler Roms beschrieben werden, wurde schon häufig Bramante genannt, so dass es sich bei der knienden Aktfigur vermutlich um ein Idealbildnis des Architekten handelt: »an intellectual self-portrait«, wie es Christian K. Kleinbub genannt hat.[218] Unabhängig von der Frage, wie man die Zurschaustellung des männlichen Aktes mit seinem

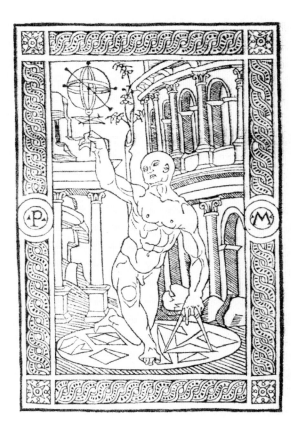

kahlen Schädel und seiner kraftvollen Muskulatur in Bezug auf die Person Bramantes bewerten mag; ähnlich wie bei der weiblichen Allegorie auf seiner Porträtmedaille geht es wieder um Kenntnisse der Geometrie. Schließlich hält die Figur in der linken Hand einen Zirkel, mit dem sie verschiedene Grundformen, wie Quadrat oder Dreieck, innerhalb einer Kreisfläche am Boden aus- bzw. nachmisst, während sich im Hintergrund die berühmten Denkmäler im antiken Rom erheben. Mit ihrer rechten Hand hält sie eine Armillarsphäre in vereinfachter Form in die Höhe, die nicht nur ein seit dem Altertum bekanntes Gerät der Astronomie ist, sondern gleichermaßen auf den Primärkörper einer Kugel verweist. Es geht also nicht nur um die Darstellung von zwei traditionellen Gattungen der Artes liberales, sondern auch um die Verbindung von Geometrie und Stereometrie. Deren Grundkenntnisse können sich allerdings – so eine weitere ikonographische Aussage des Titelbildes – nur auf Grundlage des antiken Wissens entwickeln, das durch die Säulenarchitektur der römischen Ruinen, die athletische Statuarik der männlichen Aktfigur und das astronomische Instrument versinnbildlicht wird.

Diese Auseinandersetzung mit Geometrie und Stereometrie, symbolisch umgesetzt in den Grundformen von Quadrat, Dreieck und Kugel, verweist nun auf eine

Abb. 34 Raffael, Schule von Athen, Ausschnitt, 1509–11,
Rom, Vatikan, Stanza della Segnatura

Abb. 35 Raffael, Schule von Athen, Ausschnitt, 1509–11, Rom,
Vatikan, Stanza della Segnatura

berühmte Figur in der römischen Wandmalerei um 1500, die man schon seit Vasaris Viten mit der Person Bramantes in Verbindung gesetzt hat. Gemeint ist der Geometer in Raffaels *Schule von Athen*, der sich im Vordergrund der vielfigurigen Bildkomposition nach unten bückt, um mit einem Zirkel in seiner rechten Hand Primärformen aus ineinander verschachtelten Dreiecken, Quadraten bzw. Rechtecken auf einer Schiefertafel auszumessen (Abb. 34, 35).

Die entscheidende Frage, ob es sich dabei um einen antiken Mathematiker, möglicherweise um Euklid oder Archimedes, und/oder um ein Porträt bzw. Kryptoporträt Bramantes handelt, wird in der Forschung bis heute kontrovers diskutiert.[219] Ein wissenschaftlicher Konsens ist noch längst nicht in Sicht, und Thesen wie Gegenthesen treffen in schneller Folge unmittelbar aufeinander. Was aber nicht bestritten werden kann, ist die historisch wichtige Tatsache, dass bereits Mitte des 16. Jahrhunderts Vasari und in seiner Nachfolge Ende des 17. Jahrhunderts Giovanni Pietro Bellori die Figur in Raffaels Wandfresko mit Bramante gleichgesetzt haben.[220] So berichtet Vasari sowohl in seiner Vita des Raffael als auch in der zweiten Ausgabe seiner Vita des Bramante, dass der Maler den Baumeister in der *Camera della Segnatura* porträtiert habe, und zwar in jener »Figur, die, zur Erde gebückt, mit einem Zirkelpaar in der Hand Kreise auf Tafeln zieht, und von der man sagt, sie stelle den Architekten Bramante dar. Jener ist so gut porträtiert, daß er nicht weniger er selbst scheint, als wenn er lebendig wäre.«[221] Die immensen Schwierigkeiten, die in der kunsthistorischen Forschung mit der Identifizierung dieser Figur noch immer bestehen, existierten für den berühmten Vitenschreiber des 16. Jahrhunderts offenkundig nicht. In diesem Zusammenhang hat man auf die Unterschiede zwischen der Figur in Raffaels Wandbild und Bramantes Brustbild auf der Porträtmedaille (Abb. 31) verweisen, vor allem hinsichtlich der Kopfhaare.[222] Doch ist dieser Vergleich insofern problematisch, als das Bildnis auf der Münze im antiken Sinne stilisiert und damit idealisiert ist. Unabhängig von der Frage der Identifizierung bleibt aber eine Gemeinsamkeit mit den beiden anderen Bramante-Darstellungen gleichwohl bestehen: Auch die Figur in der *Schule von Athen* befasst sich mit geometrischen Grundformen und ihren Berechnungen bzw. Vermessungen, und nicht umsonst befinden sich unmittelbar über ihrem Rücken zwei Kugeln als stereometrische Primärkörper. Im Falle der Porträtmedaille übernimmt diese Aufgabe nicht der Architekt selbst, sondern die Personifikation der Architektur auf dem Revers. Es wäre nun interessant zu wissen, was Bramante in seiner Architekturtheorie über diese Beschäftigung mit geometrischen Grundformen oder stereometrischen Primärkörpern geschrieben hat, doch sind seine Schriften bekanntermaßen verloren gegangen.[223] So bleibt diese Frage letztlich unbeantwortet.

Allerdings hat sich ein vom Architekten ca. 1487–88 verfasstes Gutachten zu den Modellen für den Tiburio des Mailänder Domes in zwei Abschriften erhalten.[224] Darin nennt Bramante vier Hauptkategorien als Anforderungen zur Überbauung der Vierung, wobei es im Folgenden um die zweite, von ihm umfassend erörterte Kategorie geht: Nach der für die Konstruktion notwendigen *fortezza* folgt bereits an zweiter

Stelle die *conformità*, verstanden zunächst als Übereinstimmung mit dem restlichen Gebäude, das Bramante in insgesamt vier Körper unterschiedlicher Höhe unterteilt: in den Hauptkörper des Mittelschiffs und die untergeordneten Körper der inneren und äußeren Seitenschiffe sowie den vierten Körper des Tiburio. Dieser soll sich über der quadratischen Vierung erheben, die laut Bramante den Mittelpunkt der Anlage darstellt, auf den der Rest des Kirchengebäudes ausgerichtet ist. Was dadurch zum Ausdruck kommt, ist das »Konzept der Zentralisierung«, wie es Niebaum bezeichnet hat, »mit der Vierung als Mittelpunkt«.[225]

Doch muss Bramantes Begriff der *conformità* in seiner umfassenden Bedeutung erweitert werden, da er letztlich auf der Architekturtheorie Leon Battista Albertis basiert, wie schon Hanno-Walter Kruft mit einem kurzen Verweis angedeutet hat.[226] Folgt man den Ausführungen Niebaums, dann beziehen sich *conformità* und ihre verwandten Begriffe, wie *correspondentia*, auf »das Verhältnis der Teile eines Bauwerks zum Ganzen«.[227] Ähnlich argumentiert auch Alberti, wenn er die Schönheit - *pulchritudo* - folgendermaßen definiert: »Die Schönheit ist eine Art Übereinstimmung und ein Zusammenklang der Teile zu einem Ganzen, das nach einer bestimmten Zahl, einer besonderen Beziehung und Anordnung ausgeführt wurde, wie es das Ebenmaß [*concinnitas*], das heißt das vollkommenste und oberste Naturgesetz fordert.«[228] Eine weitere Sequenz in Albertis Architekturtraktat liefert die Definition, »daß die Schönheit eine bestimmte gesetzmäßige Übereinstimmung [*concinnitas*] aller Teile, was immer für eine Sache, sei, die darin besteht, daß man weder etwas hinzufügen noch hinwegnehmen oder verändern könnte, ohne sie weniger gefällig zu machen.«[229] Albertis *concinnitas*, wesentlich für seinen Schönheitsbegriff und verstanden als Ebenmaß oder Übereinstimmung, dürfte für Bramantes Begriff der *conformità* grundlegend gewesen sein: und zwar sowohl im allgemeinen Sinne als harmonische Verhältnismäßigkeit der Teile zum Ganzen als auch im konkreten Sinne, wenn er den Tiburio im Mailänder Dom in Übereinstimmung mit den restlichen Teilen des Gebäudes bringt, dabei die vier unterschiedlichen Körper aufeinander bezieht und durch die Vierung schließlich zentriert.

In Bramantes Umkreis während seines Mailänder Aufenthaltes waren diese vorwiegend auf Proportion und Harmonie basierenden Relationsprinzipien in der Architektur nicht selten Gegenstand der theoretischen Auseinandersetzungen. Der Bramante-Schüler Cesare Cesariano, dessen wichtige Kontakte mit seinem Lehrer in die Jahre vor 1496 zurückgehen, schreibt in seiner 1521 veröffentlichten und kommentierten Vitruv-Ausgabe bezüglich des Sakralbaus, dass »dessen Teile kunstgerecht proportioniert und sorgfältig harmonisiert sein müssen«.[230] Ähnlich argumentiert auch Luca Pacioli, der sich laut eigenen Angaben von 1496-99 in den Diensten der Sforza in Mailand befand und vermutlich mit Bramante in engem Kontakt stand, in seinem 1494 verfassten mathematischen Hauptwerk über Arithmetik, Geometrie und Proportionen.[231] Darin behauptet er, dass »die Riten des Gottesdienstes wenig fruchten, wenn die Kirche nicht «in den rechten Maßen» («con debita proportione») erbaut ist.«[232] Wie schon Wittkower hervorgehoben hat, »müssen also in

einem Kirchenbau vollkommene Proportionen walten, gleichviel ob das Auge des Betrachters sie wahrnimmt oder nicht.«[233]

Wenn man nun diese Gedanken der Mailänder Zeitgenossen und die wenigen, von Bramante überlieferten Äußerungen zur Architektur mit den ikonographischen Bildgehalten seiner gesicherten oder zumindest vermuteten Bildnisse vergleicht, dann zeigen sich gewisse Entsprechungen im theoretischen Ansatz: Auf der einen Seite befinden sich Geometrie und Stereometrie mit ihren Grundformen, die sich wechselseitig durchdringen und damit in Beziehung zueinander stehen. Auf der anderen Seite wird das harmonische Verhältnis der Einzelteile zum architektonischen Ganzen thematisiert und mit dem Begriff der *conformità* und ihrem Konzept der Zentralisierung definiert. Ohne es überbewerten zu wollen, aber mit diesen beiden Leitsätzen werden architektonische Grundprinzipien formuliert, die der frühen St. Peter-Planung unter Bramante zugrunde liegen, und zwar vor allem dem Pergamentplan und der Ansicht auf der Caradosso-Medaille (Abb. 1, 3, 11). Nun versteht man auch, weshalb die Forschung in Bezug auf Bramantes frühe Planungstätigkeit immer wieder auf Albertis Gedankengut und seine Vorstellungen von Schönheit, Ebenmaß und harmonischer Übereinstimmung verwiesen hat.[234] Anstelle dieser meist kurzen Hinweise wäre es vermutlich sinnvoller gewesen, Bramante selbst in den Fokus zu rücken, sofern man das zu deuten versucht, was seine Bildnisse und Äußerungen theoretisch übermitteln können. Dabei muss man sich jedoch stets des Risikos einer Überinterpretation bewusst sein. Weder die Bildinhalte noch die schriftlichen Äußerungen des Architekten stehen in einem direkten Zusammenhang mit den Planungen zum Neubau der Peterskirche.

Rekonstruiert man aber Bramantes Pergamentplan mit der Ansicht auf der Caradosso-Medaille als Zentralbau, dann treten genau jene architektonischen Gestaltungsmaximen in den Vordergrund, die gerade genannt wurden: Geometrische Grundformen, die sich wechselseitig durchdringen, bestimmen die Gesamtdisposition, während stereometrische Primärkörper, wie Kuppeln oder rechteckige Unterbauten, den Außenbau beherrschen. Dabei hat der Architekt stets auf eine strenge und zugleich harmonische Übereinstimmung der Einzelteile mit dem Gesamten geachtet, schließlich wiederholt sich in Grund- und Aufriss das Große im Kleinen, was insgesamt zu einer *conformità* in Bramantes Sinne oder *concinnitas* in Albertis Sinne führt. Will man noch ein letztes Mal auf die Theorie verweisen, dann kommen einem jene berühmten Definitionen in den Sinn, die Euklid im VI. Buch seiner *Elemente* hinsichtlich der Ähnlichkeit der Grundfiguren und ihren harmonischen Verhältnissen zueinander formuliert hat.[235] Nicht umsonst besteht seit Vasaris Viten die Vermutung, dass es sich beim Geometer in Raffaels *Schule von Athen* um Euklid und/oder Bramante handelt.[236]

214 Zur Porträtmedaille siehe Syson 1994, S. 114f., Frommel 1995, S. 316, Satzinger 2004, S. 123f., Stumpf 2005, S. 75, Niebaum 2005, S. 75, Hubert 2014, S. 122–138.

215 Satzinger 2004, S. 124.

216 Hubert 2014, S. 133.

217 Zu dieser Schrift und dem Holzschnitt siehe Pedretti 1973 A, S. 224-227, ders. 1980, S. 116–118, Kruft 1991, S. 68f., Rowland 1998, S. 109, Kleinbub 2010, S. 440-447.

218 Kleinbub 2010, S. 446.

219 Zu dieser Diskussion siehe u. a. Syson 1994, S. 115, Evers 1995, S. 206, Most 1999, S. 11–13, 23f., Winner 2010, S. 471, 488, Günther 2014, S. 218, Hubert 2014, S. 115–121, Frommel 2017, S. 21f., Pfisterer 2019, S. 127, Keazor 2021, S. 32, 35.

220 Zu Vasaris Gleichsetzung mit Bramante siehe Anm. 221. Bellori 1751, S. 38.

221 Vasari 2004, S. 29. Zur Identifizierung mit Bramante siehe auch Vasari 2007, S. 21.

222 Siehe dazu Hubert 2014, S. 122.

223 Siehe Anm. 213.

224 Zu Bramantes Gutachten siehe Schofield 1989, S. 68–76, Kruft 1991, S. 69, Teodoro 2001, S. 83–90.

225 Niebaum 2016, S. 277.

226 Kruft 1991, S. 69.

227 Niebaum 2016, S. 275.

228 Leon Battista Alberti: Zehn Bücher über die Baukunst, IX, 5 - siehe Alberti 1975, S. 492. Zur lateinischen Originalfassung siehe Alberti 1966, S. 817.

229 Leon Battista Alberti: Zehn Bücher über die Baukunst, VI, 2 - siehe Alberti 1975, S. 293. Zur lateinischen Originalfassung siehe Alberti 1966, S. 447. Zu Albertis *concinnitas* siehe allgemein auch Naredi-Rainer 1986, S. 22-24, Kruft 1991, S. 51.

230 Cesariano 1521, III, 1, fol. XLVIII verso. Zur deutschen Übersetzung siehe Wittkower 1983, S. 19, 135, Anm. 6. Zu Cesariano und dem Mailänder Bramante-Umkreis siehe Schlosser 1924, S. 220, Wittkower 1983, S. 19f., Kruft 1991, S. 74, Jobst 2003, S. 66, Niebaum 2012, S. 278.

231 Zu Pacioli und seinem Aufenthalt in Mailand siehe Pacioli 1889, S. 313, Schlosser 1924, S. 123-125, Kruft 1991, S. 69, Baader 2003, S. 184.

232 Pacioli 1494, fol. 68 verso. Zum Zitat siehe Wittkower 1983, S. 28, 139, Anm. 4.

233 Wittkower 1983, S. 28.

234 Thoenes 1995 A, S. 94f., Jung 1997, S. 204. Hubert 2008, S. 114, hat zwar in Bezug auf Bramante auf Albertis Architekturtheorie verwiesen, allerdings diesen Einfluss auf die Planung von Neu St. Peter wiederum relativiert.

235 Euklid 1980, VI. Buch, S. 111-140. Siehe dazu auch Thiersch 1904, S. 38f., Burckhardt 1920, S. 99f.

236 Siehe dazu Anm. 219.

Schluss

Will man am Ende der Argumentation ein kurzes Resümee ziehen, dann dürfte die bereits mehrfach genannte Spiegelung des Pergamentplanes zu einem Zentralbau die sinnvollste oder »nächstliegende« Methode sein, wie es Metternich bezeichnet hat, den Gesamtgrundriss zu rekonstruieren.[237] Kaum ein anderes Fazit lassen die unterschiedlichen Analysen zu, und zwar unabhängig von der Frage, ob es sich um die formalen, stilistischen oder quellenkundlichen Untersuchungen handelt. Das Prinzip der Spiegelung ist ein dem Pergamentplan inhärentes Gestaltphänomen und bringt eine sowohl streng symmetrische als auch geometrisch perfekte Grundrissfigur hervor, die Bramantes Begriff der *conformità* ebenso entspricht wie Albertis *concinnitas*. Als Zentralbau entwickelt der Plan eine innere Logik von beeindruckender Konsequenz, da Haupt- und Nebenzentren sowohl in ihren Grundformen als auch in ihrer baukünstlerischen Gestaltung kompatibel sind und damit eine systematisch abgestufte Raumhierarchie ergeben. Dementsprechend ist es durchaus gerechtfertigt, dieses berühmte Grundrissfragment mit seinem architektonisch höchst ambitionierten Eigenwert als Kunstwerk zu bezeichnen, wie es in der Forschung immer wieder getan wurde.[238]

Wenn man den Pergamentplan als Zentralbau ergänzt, dann entsteht auch eine in ihrer Stilgenese stringente Entwicklung, die von seinen architektonischen Vorläufern seit der Spätantike bis zu seinen Nachfolgern am Ende des 16. Jahrhunderts reicht. Und selbst in Bramantes eigenes baukünstlerisches Œuvre kann dieser besser eingeordnet werden. Damit steht der Plan in einer für die europäische Baugeschichte wichtigen Traditionslinie, die nicht nur bekannte Sakralbauten und -projekte, wie S. Lorenzo Maggiore in Mailand oder die Entwürfe Filaretes, sondern auch derart berühmte Künstler, wie Leonardo und Michelangelo, miteinbezieht.

Im Nachhinein betrachtet war es für die kunsthistorische Forschung sicherlich von großem Vorteil, dass der Pergamentplan im Gesamten weder ausgeführt wurde, noch vollständig überliefert ist. Schließlich boten das Unrealisierte und Fragmentarische immer wieder Gelegenheit zu neuen Interpretationsansätzen und Denkmustern. Schon 1868 verwies Geymüller darauf, dass Bramantes frühe Planungstätigkeit für den Neubau der Peterskirche »unsere Phantasie in ungeahnte Regionen des Schönen« führe.[239] Durch diese Phantasie beflügelt, wurden seit dem 19. Jahrhundert

auch immer wieder Versuche unternommen, den Pergamentplan nicht als Zentral-
bau, sondern als Longitudinal- oder Kompositbau zu ergänzen. Diese These fand in
den Publikationen von Christof Thoenes ab den 1990er Jahren ihre bislang umfas-
sendste wissenschaftliche Ausdeutung. Ohne auf die verschiedenen Argumente
nochmals genauer einzugehen, weisen schon seine methodische Vorgehensweise
und die Art der Begründung gewisse Unzulänglichkeiten auf: Sich lediglich auf Sach-
verhalte zu konzentrieren, »die allein aus den Primärquellen herzuleiten sind«, ist
ebenso problematisch wie von Überraschungen, Missverständnissen oder mangeln-
der Vertrautheit zu sprechen, wenn wichtige Planungen, Entwürfe oder historische
Aussagen in der Baugeschichte von Neu St. Peter mit dem eigenen Rekonstruktions-
versuch nicht übereinstimmen.[240] Indem Thoenes seine Argumente in einer ganzen
Reihe von Veröffentlichungen immer wieder beharrlich vorgetragen hat, wurde die
St. Peter-Forschung in Bezug auf den Pergamentplan auf nur mehr bestimmte As-
pekte fokussiert und dadurch beeinträchtigt. Formale Herleitungen, stilistische Ein-
ordnungen oder historische und theoretische Querverweise traten beinahe zwangs-
läufig in den Hintergrund, während sich bestimmte Argumente zu Leitvorstellungen
verfestigten, die kaum mehr hinterfragt wurden, fast schon apodiktisch wirkten in
nicht wenigen Fällen die Bewertungen dieses anerkannten Kunsthistorikers. Wie
wichtig aber vor allem ein breites Spektrum der wissenschaftlichen Vorgehensweise
für das umfassende Verständnis des Pergamentplanes ist, haben die vorhergehen-
den Analysen aufzeigen können.

Dabei wurde nur in einigen Fällen neues Bild- und Textmaterial, meist in Form
von historischen Darstellungen und schriftlichen Quellen, verarbeitet. Nach einer
umfassenden Forschungsgeschichte von etwa 150 Jahren dürfte der gesamte kunst-
geschichtliche Kontext, in den der Pergamentplan eingebettet ist und auf den man
sich in irgendeiner Form berufen kann, größtenteils bekannt sein. Neue Erkenntnis-
se können dann erwartet werden, wenn man auf dem Fundament der wissenschaft-
lichen Lehrmeinungen seine eigenen Schlüsse zieht, unabhängig davon, welche
Leitvorstellungen in der St. Peter-Forschung gerade zeitgemäß sind. Schon 1915 hat
Dagobert Frey darauf verwiesen, dass »in den hier aufgeworfenen Fragen noch lan-
ge nicht das letzte Wort gesprochen werden« kann.[241] Und diese Einsicht ist heute
noch so aktuell wie vor hundert Jahren. Worüber allerdings nicht diskutiert werden
kann, ist der außerordentlich hohe baukünstlerische Anspruch, der mit den Planun-
gen von Neu St. Peter unter Julius II. und im Besonderen mit dem Pergamentplan
verbunden ist. Nicht umsonst hat bereits Baldassare Castiglione in seinem 1508–16
verfassten und 1528 veröffentlichten *Buch vom Hofmann* den Neubau der Peterskir-
che in die seit der römischen Antike bestehende Folge »großartiger Bauten« einge-
reiht, obwohl seine Errichtung erst am Anfang stand.[242] Wie viele seiner Zeitgenos-
sen aus dem 16. Jahrhundert hat Castiglione den großen Wert dieser päpstlichen
Neubauplanung sehr wohl erkannt.

Wenn man nun die gesamte Argumentation zur Grundlage einer knappen
Schlussbewertung nimmt, dann wäre mit der Ausführung des Pergamentplanes

»ohne Zweifel der erhabenste Zentralbau der Renaissance« entstanden, wie es Walter Paatz 1953 formuliert hat.[243] Die Baugeschichte von Neu St. Peter hat sich jedoch anders entwickelt, und so blieb dieser Plan in seiner architektonisch höchst beeindruckenden Komplexität nur mehr ein fragmentierter Entwurf auf Pergament. Dennoch bot er die notwendige Voraussetzung für den Neubau und stand am Anfang der Planungen für jene »riesige Kirche in all ihrer wiedererstandenen Schönheit« und mit ihrer »Verkörperung des Ungeheuren und der Pracht«, wie Emile Zola die Peterskirche am Ende des 19. Jahrhunderts in literarischer Form glorifizierte.[244]

237 Metternich 1987, S. 17. Zum Prinzip der achsensymmetrischen Spiegelung siehe u. a. Niebaum 2016, S. 216, Anm. 1027.
238 Zum Begriff des Kunstwerks siehe Anm. 27, ebenso Metternich 1987, S. 152, Hubert 1988, S. 198, Frommel 2009, S. 126.
239 Geymüller 1868, S. 26.

240 Siehe dazu nochmals Anm. 13, 142, 144, 186, 188.
241 Frey 1915, S. VIII.
242 Castiglione 1986, S. 367.
243 Paatz 1953, S. 63.
244 Zola o. J., S. 25, 201.

Literaturliste

Ackerman 1970 Ackerman, James S.: The Architecture of Michelangelo, Harmondsworth 1970

Ackerman 1974 Ackerman, James S.: Notes on Bramante's bad Reputation, in: Studi Bramanteschi. Atti del Congresso internazionale, Mailand/Urbino/Rom 1974, S. 339–349

Ackerman 1994 Ackerman, James S.: The Regions of Italian Renaissance Architecture, in: Henry A. Millon und Vittorio Magnago Lampugnani (Hgg.): The Renaissance from Brunelleschi to Michelangelo, Ausst. Kat., Palazzo Grassi, Venedig, Mailand 1994, S. 319–347

Ackerman 2002 Ackerman, James S.: Origins, Imitation, Conventions. Representation in the Visual Arts, Cambridge/Mass. 2002

Alberti 1966 Alberti, Leon Battista: L'Architettura [De Re Aedificatoria], hg. von Giovanni Orlandi, Tom. II, Mailand 1966

Alberti 1975 Alberti, Leon Battista: Zehn Bücher über die Baukunst, Darmstadt 1975

Alfarano 1914 Alfarano, Tiberio: De Basilicae Vaticanae antiquissima et nova structura, hg. von Michele Cerrati, Rom 1914

Argan/Contardi 2012 Argan, Giulio Carlo und Contardi, Bruno: Michelangelo, London/New York 2012

Ashby 1904 Ashby, Thomas: Papers of the British School at Rome, Vol. II: Sixteenth-Century Drawings of Roman Buildings. Attributed to Andreas Coner, London 1904

Averlino 1972 Averlino, Antonio, detto Il Filarete: Trattato di Architettura, hg. von Anna Maria Finoli und Liliana Grassi, Vol. I und II, Mailand 1972

Baader 2003 Baader, Hannah: Das fünfte Element oder Malerei als achte Kunst. Das Porträt des Mathematikers Fra Luca Pacioli, in: Valeska von Rosen, Klaus Krüger und Rudolf Preimesberger (Hgg.): Der stumme Diskurs der Bilder. Reflexionsformen des Ästhetischen in der Kunst der Frühen Neuzeit, München 2003, S. 177–203

Barocchi/Ristori 1979 Barocchi, Paola und Ristori, Renzo (Hgg.): Il Carteggio di Michelangelo. Edizione postuma di Giovanni Poggi, Vol. IV, Florenz 1979

Barock im Vatikan 2005 Barock im Vatikan. Kunst und Kultur im Rom der Päpste II 1572–1676, Ausst. Kat., Kunst- und Ausstellungshalle der Bundesrepublik Deutschland Bonn, Leipzig 2005

Bauten Roms 1973 Bauten Roms auf Münzen und Medaillen, Ausst. Kat., Staatliche Münzsammlung München, München 1973

Bellori 1751 Bellori, Giovanni Pietro: Descrizzione delle imagini dipinte da Rafaelle d'Urbino nel Palazzo Vaticano, e nella Farnesina alla Lungara, Rom 1751 (Erstausgabe Rom 1695)

Benedetti 1994 Benedetti, Sandro: The Model of St. Peter's, in: Henry A. Millon und Vittorio Magnago Lampugnani (Hgg.): The Renaissance from Brunelleschi to Michelangelo, Ausst. Kat., Palazzo Grassi, Venedig, Mailand 1994, S. 631–633

Benedetti 1995 Benedetti, Sandro: Sangallos Modell für St. Peter, in: Bernd Evers (Hg.): Architekturmodelle der Renaissance. Die Harmonie des Bauens von Alberti bis Michelangelo, Ausst. Kat., Kunstbibliothek Berlin, München/New York 1995, S. 110–115

Benedetti 2009 Benedetti, Sandro: Il grande modello per il San Pietro in Vaticano, Rom 2009

Bering 2003 Bering, Kunibert: Die Peterskirche in Rom. Architektur und Baupropaganda, Weimar 2003

Biermann 2003 Biermann, Veronica: Antonio Averlino genannt Filarete. Codex Magliabechianus II, I, 140, in: Architekturtheorie von der Renaissance bis zur Gegenwart, Köln u. a. 2003, S. 28–37

Bonnani 1699 Bonnani, Philippo: Numismata Pontificum Romanorum, 1. Bd., Rom 1699

Borsi 1989 Borsi, Franco: Bramante, Mailand 1989

Brandenburg 2017 Brandenburg, Hugo: Die konstantinische Petersbasilika am Vatikan in Rom. Anmerkungen zu ihrer Chronologie, Architektur und Ausstattung, Regensburg 2017

Bredekamp 2000 Bredekamp, Horst: Sankt Peter in Rom und das Prinzip der produktiven Zerstörung. Bau und Abbau von Bramante bis Bernini, Berlin 2000

Bredekamp 2021 Bredekamp, Horst: Michelangelo, Berlin 2021

Brizio 1974 Brizio, Anna Maria: Bramante e Leonardo alle Corte di Ludovico Il Moro, in: Studi Bramanteschi. Atti del Congresso internazionale, Mailand/Urbino/Rom 1974, S. 1–26

Bruschi 1977 Bruschi, Arnaldo: Bramante, London 1977

Bruschi 1992 Bruschi, Arnaldo: Le Idee del Peruzzi per il Nuovo S. Pietro, in: Quaderni dell' Istituto di Storia dell'Architettura, Vol. 1, 1992, S. 447–484

Bruschi 1994 Bruschi, Arnaldo: Religious Architecture in Renaissance Italy from Brunelleschi to Michelangelo, in: Henry A. Millon und Vittorio Magnago Lampugnani (Hgg.): The Renaissance from Brunelleschi to Michelangelo, Ausst. Kat., Palazzo Grassi, Venedig, Mailand 1994, S. 123–181

Bruschi 1997 Bruschi, Arnaldo: S. Pietro: Spazi, Strutture, Ordini. Da Bramante ad Antonio da Sangallo il Giovane a Michelangelo, in: Gianfranco Spagnesi (Hg.): L'Architettura della Basilica di San Pietro. Storia e Costruzione, Rom 1997, S. 177–194

Bruschi 2005 Bruschi, Arnaldo: Baldassarre Peruzzi per San Pietro. Aggiornamenti, Ripensamenti, Precisazioni, in: Baldassarre Peruzzi 1481–1536, hg. von Christoph L. Frommel, Arnaldo Bruschi, Howard Burns, Francesco Paolo Fiore und Pier Nicola Pagliara, Venedig 2005, S. 353–369

Burckhardt 1868 Burckhardt, Jacob: Geschichte der Renaissance in Italien, Stuttgart 1868

Burckhardt 1920 Burckhardt, Jacob: Geschichte der Renaissance in Italien, bearbeitet von Heinrich Holtzinger, Esslingen 1920

Burns 1995 Burns, Howard: Building against Time: Renaissance Strategies to secure Large Churches against Changes to their Design, in: Jean Guillaume (Hg.): L'Église dans l'Architecture de la Renaissance, Paris 1995, S. 107–131

Calderini/Chierici/Cecchelli 1951 Calderini, A., Chierici, G. und Cecchelli, C.: La Basilica di S. Lorenzo Maggiore in Milano, Mailand 1951

Camesasca 1993 Camesasca, Ettore (Hg.): Raffaelo. Gli Scritti. Lettere, firme, sonetti, saggi tecnici e teorici, Mailand 1993

Campbell 1981 Campbell, Ian: The New St Peter's: Basilica or Temple?, in: The Oxford Art Journal, Juli 1981, S. 3–8

Cardamone 2000 Cardamone, Caterina: Origine e modelli delle chiese quattrocentesce a quincunx, in: TE: Quaderni di Palazzo del Te, Vol. 7, 2000, S. 13–37

Castiglione 1986 Castiglione, Baldesar: Das Buch vom Hofmann, übersetzt von Fritz Baumgart, München 1986 (Erstausgabe Venedig 1528)

Cesariano 1521 Cesariano, Cesare: De Lucio Vitruvio Pollione de Architectura libri decem traducti de Latino in Vulgare affigurati, commentati ..., Como 1521

Condivi 2018 Condivi, Ascanio: Das Leben des Michelangelo Buonarroti, übersetzt von Ingeborg Walter, Berlin 2018

Curti 1997 Curti, Mario: L'Admirabile Templum' di Giannozzo Manetti alla Luce di una Ricognizione delle Fonti Documentarie, in: Gianfranco Spagnesi (Hg.): L'Architettura della Basilica di San Pietro. Storia e Costruzione, Rom 1997, S. 111–118

Della Schiava 2020 Della Schiava, Fabio (Hg.): Londus Flavius. Roma Instaurata, Vol. 1, Rom 2020

Dittscheid 1992 Dittscheid, Hans-Christoph: St. Peter in Rom als Mausoleum der Päpste. Bauprojekte der Renaissance und ihr Verhältnis zur Antike, in: Blick in die Wissenschaft, Forschungsmagazin der Universität Regensburg, 1. Jg., Nr. 1, 1992, S. 56–69

Eiche/Lubkin 1988 Eiche, Sabine und Lubkin, Gregory: The Mausoleum Plan of Galeazzo Maria Sforza, in: Mitteilungen des Kunsthistorischen Institutes in Florenz, XXXII. Band, 1988, Heft 3, S. 547–553

Euklid 1980 Euklid: Die Elemente. Buch I–XIII, übersetzt und hg. von Clemens Thaer, Darmstadt 1980

Evans 1995 Evans, Robin: The Projective Cast, Cambridge/Mass./London 1995

Evers 1995 Evers, Bernd (Hg.): Architekturmodelle der Renaissance. Die Harmonie des Bauens von Alberti bis Michelangelo, Ausst. Kat., Kunstbibliothek Berlin, München/New York 1995

Fagiolo dell'Arco 1983 Fagiolo dell'Arco, Marcello: Das Römische Pontifikat – Die Geschichte einer Ideologie im Spiegel einer heiligen Stadt, in: Maurizio Fagiolo dell'Arco: Der Vatikan. Goldene Jahrhunderte der Kunst und Architektur, Freiburg 1983, S. 13–27

Fontana 1694 Fontana, Carlo: Il Tempio, Rom 1694

Förster 1940 Förster, Otto H.: Bramante und Michelangelo an St. Peter, Sonderdruck aus

dem Italien-Jahrbuch des Petrarca-Hauses zu Köln, Essen 1940

Förster 1956 Förster, Otto H.: Bramante, Wien/München 1956

Frankl 1914 Frankl, Paul: Die Entwicklungsphasen der neueren Baukunst, Leipzig/Berlin 1914

Frey 1915 Frey, Dagobert: Bramantes St. Peter-Entwurf und seine Apokryphen, Wien 1915 (Bramante-Studien, Bd. I)

Frey 1916 Frey, Karl: Zur Baugeschichte des St. Peter, in: Jahrbuch der Königlich Preussischen Kunstsammlungen, 37. Bd., 1916, Beiheft, S. 22–136

Frommel 1976 Frommel, Christoph Luitpold: Die Peterskirche unter Papst Julius II. im Licht neuer Dokumente, in: Römisches Jahrbuch für Kunstgeschichte, Bd. 16, 1976, S. 57–136

Frommel 1977 Frommel, Christoph Luitpold: »Capella Iulia«: Die Grabkapelle Papst Julius' II. in Neu-St. Peter, in: Zeitschrift für Kunstgeschichte, 40. Bd., 1977, S. 26–62

Frommel 1987 Frommel, Christoph Luitpold: Die Baugeschichte von St. Peter, Rom, in: Christoph Luitpold Frommel, Stefano Ray und Manfredo Tafuri: Raffael. Das architektonische Werk, Stuttgart 1987, S. 241–309

Frommel 1989 Frommel, Christoph Luitpold: Bramante e il disegno 104 A degli Uffizi, in: Paolo Carpeggiani (Hg.): Il disegno di architettura, Atti del convegno, Mailand, Febb. 1988, Mailand 1989, S. 161–168

Frommel 1994 A Frommel, Christoph Luitpold: Reflections on the Early Architectural Drawings, in: Henry A. Millon und Vittorio Magnago Lampugnani (Hgg.): The Renaissance from Brunelleschi to Michelangelo, Ausst. Kat., Palazzo Grassi, Venedig, Mailand 1994, S. 100–121

Frommel 1994 B Frommel, Christoph Luitpold: St. Peter's: The Early History, in: Henry A. Millon und Vittorio Magnago Lampugnani (Hgg.): The Renaissance from Brunelleschi to Michelangelo, Ausst. Kat., Palazzo Grassi, Venedig, Mailand 1994, S. 399–423

Frommel 1994 C Frommel, Christoph Luitpold: The Endless Construction of St. Peter's: Bramante and Raffael (Katalogteil), in: Henry A. Millon und Vittorio Magnago Lampugnani (Hgg.): The Renaissance from Brunelleschi to Michelangelo, Ausst. Kat., Palazzo Grassi, Venedig, Mailand 1994, S. 598–631

Frommel 1995 Frommel, Christoph Luitpold: Die Baugeschichte von St. Peter bis zu Paul III., in: Bernd Evers (Hg.): Architekturmodelle der Renaissance. Die Harmonie des Bauens von Alberti bis Michelangelo, Ausst. Kat., Kunstbibliothek Berlin, München/New York 1995, S. 74–100, 316–338

Frommel 1997 Frommel, Christoph Luitpold: Il San Pietro di Nicolò V, in: Gianfranco Spagnesi (Hg.): L'Architettura della Basilica di San Pietro. Storia e Costruzione, Rom 1997, S. 103–110

Frommel 2003 Frommel, Sabine: Sebastiano Serlio architect, Mailand 2003

Frommel 2008 Frommel, Christoph Luitpold: Der Chor von Sankt Peter im Spannungsfeld von Form, Funktion, Konstruktion und Bedeutung, in: Georg Satzinger und Sebastian Schütze (Hgg.): Sankt Peter in Rom 1506–2006, Beiträge der internationalen Tagung vom 22.–25. Februar 2006 in Bonn, München 2008, S. 83–110

Frommel 2009 Frommel, Christoph Luitpold: Die Architektur der Renaissance in Italien, München 2009

Frommel 2014 Frommel, Christoph Luitpold: Das Grabmal Julius' II.: Planung, Rekonstruktion und Deutung, in: ders.: Michelangelo. Marmor und Geist. Das Grabmal Papst Julius' II. und seine Statuen, Regensburg 2014, S. 19–69

Frommel 2017 Frommel, Christoph Luitpold: Raffael. Die Stanzen im Vatikan, Stuttgart 2017

Frommel 2020 Fromme, Sabine: Giuliano da Sangallo. Architekt der Renaissance. Leben und Werk, Basel 2020

Geymüller 1868 Geymüller, Heinrich von: Notizen über die Entwürfe zu St Peter in Rom, Karlsruhe 1868

Geymüller 1875 Geymüller, Heinrich von: Die ursprünglichen Entwürfe für Sanct Peter in Rom von Bramante, Raphael Santi, Fra Giocondo, den Sangallo's u. a. m., Text- und Tafelband, Wien/Paris 1875

Geymüller 1887 Geymüller, Heinrich von: Les Du Cerceau. Leur Vie et leur Oeuvre, Paris/London 1887

Guarna da Salerno 1970 Guarna da Salerno, Andrea: Scimmia, hg. von Giuseppina Battisti, Rom 1970

Günther 1974 Günther, Hubertus: Bramantes Hofprojekt um den Tempietto und seine Darstellung in Serlios Drittem Buch, in: Studi Bramanteschi. Atti del Congresso internazionale, Mailand/Urbino/Rom 1974, S. 483–501

Günther 1982 Günther, Hubertus: Werke Bramantes im Spiegel einer Gruppe von Zeichnungen der Uffizien in Florenz, in: Münchner Jahrbuch der bildenden Kunst, Bd. 33, 1982, S. 77–108

Günther 1984 Günther, Hubertus: Das Trivium vor Ponte S. Angelo. Ein Beitrag zur Urbanistik der Renaissance in Rom, in: Römisches Jahrbuch für Kunstgeschichte, Bd. 21, 1984, S. 165–251

Günther 1988 Günther, Hubertus: Sforzinda. Eine Idealstadt der Renaissance, in: Ludwig

Schrader (Hg.): Alternative Welten in Mittelalter und Renaissance, Düsseldorf 1988, S. 231–258

Günther 1995 Günther, Hubertus: Leitende Bautypen in der Planung der Peterskirche, in: Jean Guillaume (Hg.): L'Église dans l'Architecture de la Renaissance, Paris 1995, S. 41–78

Günther 1997 Günther, Hubertus: I Progetti di Ricostruzione della Basilica di S. Pietro negli Scritti Contemporanei: Giustificazioni e Scrupoli, in: Gianfranco Spagnesi (Hg.): L'Architettura della Basilica di San Pietro. Storia e Costruzione, Rom 1997, S. 137–148

Günther 2009 Günther, Hubertus: Was ist Renaissance? Eine Charakteristik der Architektur zu Beginn der Neuzeit, Darmstadt 2009

Günther 2014 Günther, Hubertus: Utopische Elemente in Filaretes Idealstadt Plusiapolis, in: Albert Dietl, Wolfgang Schöller und Dirk Steuernagel (Hgg.): Utopie, Fiktion, Planung. Stadtentwürfe zwischen Antike und Früher Neuzeit, Regensburg 2014, S. 197–220

Halm 1951 Halm, Peter: Eine Gruppe von Architekturzeichnungen aus dem Umkreis Albrecht Altdorfers, in: Münchner Jahrbuch der Bildenden Kunst, 3. Folge, Bd. II, 1951, S. 127–178

Heydenreich 1934 Heydenreich, Ludwig Heinrich: Zur Genesis des St. Peter-Plans von Bramante, in: Forschungen und Fortschritte, 10. Jg., Oktober 1934, S. 365–367

Heydenreich 1969 A Heydenreich, Ludwig Heinrich: Bramante's »Ultima maniera«. Die St. Peter-Studien Uff. Arch. 8v und 20, in: Essays in the History of Architecture presented to Rudolf Wittkower, hg. von Douglas Fraser, Howard Hibbard und Milton J. Lewine, London 1969, S. 60–63

Heydenreich 1969 B Heydenreich, Ludwig Heinrich: Leonardo and Bramante: Genius in Architecture, in: Leonardo's Legacy. An International Symposium, hg. von C. D. O'Malley, Berkeley/Los Angeles 1969, S. 125–148

Heydenreich 1971 Heydenreich, Ludwig Heinrich: Die Sakralbau-Studien Leonardo da Vinci's, München 1971

Heydenreich/Passavant 1975 Heydenreich, Ludwig Heinrich und Passavant, Günther: Italienische Renaissance. Die grossen Meister von der Zeit von 1500 bis 1540, München 1975

Hochrenaissance im Vatikan 1999 Hochrenaissance im Vatikan. Kunst und Kultur im Rom der Päpste I 1503–1534, Ausst. Kat., Kunst- und Ausstellungshalle der Bundesrepublik Deutschland Bonn, Ostfildern-Ruit 1999

Hofmann 1928 Hofmann, Theobald: Entstehungsgeschichte des St. Peter in Rom, Zittau 1928

Hoheisel 2018 Hoheisel, Paul: Der Neubau des St. Peter-Doms in Rom. Diskussion der Entscheidung und ein möglicher Entwurf, Jena 2018

Hub 2020 Hub, Berthold: Filarete. Der Architekt der Renaissance als Demiurg und Pädagoge, Wien/Köln/Weimar 2020

Hubert 1988 Hubert, Hans W.: Bramantes St. Peter – Entwürfe und die Stellung des Apostelgrabes, in: Zeitschrift für Kunstgechichte, 51. Bd., 1988, S. 195–221

Hubert 1992 Hubert, Hans W.: Bramante, Peruzzi, Serlio und die Peterskuppel. Heinrich Thelen zum 70. Geburtstag, in: Zeitschrift für Kunstgeschichte, Bd. 55, H. 3, 1992, S. 353–371

Hubert 2005 Hubert, Hans W.: Baldassarre Peruzzi und der Neubau der Peterskirche in Rom, in: Baldassarre Peruzzi 1481–1536, hg. von Christoph L. Frommel, Arnaldo Bruschi, Howard Burns, Francesco Paolo Fiore und Pier Nicola Pagliara, Venedig 2005, S. 371–409

Hubert 2008 Hubert, Hans W.: Fantasticare col disegno, in: Georg Satzinger und Sebastian Schütze (Hgg.): Sankt Peter in Rom 1506–2006, Beiträge der internationalen Tagung vom 22.–25. Februar 2006 in Bonn, München 2008, S. 111–125

Hubert 2014 Hubert, Hans W.: Perspektiven auf Bramantes Virtus in Wort und Bild, in: Thomas Weigel, Britta Kusch-Arnhold und Candida Syndikus (Hgg.): Die Virtus in Kunst und Kunsttheorie der italienischen Renaissance. Festschrift für Joachim Poeschke zum 65. Geburtstag, Münster 2014

Jobst 1992 Jobst, Christoph: Die Planungen Antonios da Sangallo des Jüngeren für die Kirche S. Maria di Loreto in Rom, Worms 1992

Jobst 1997 A Jobst, Christoph: Die christliche Basilika. Zur Diskussion eines Sakralbautypus in italienischen Quellen der posttridentinischen Zeit, in: Zeitsprünge. Forschungen zur Frühen Neuzeit, Bd. 1, 1997, Heft 3/4: Aspekte der Gegenreformation, S. 698–749

Jobst 1997 B Jobst, Christoph: La Basilica di S. Pietro e il Dibattito sui Tipi Edili. Onofrio Panvinio e Tiberio Alfarano, in: Gianfranco Spagnesi (Hg.): L'Architettura della Basilica di San Pietro. Storia e Costruzione, Rom 1997, S. 243–246

Jobst 2003 Jobst, Christoph: Cesare Cesariano (1476/78–1543). Di Lucio Vitruvio Pollione de Architectura, Como 1521, in: Architekturtheorie von der Renaissance bis zur Gegenwart, Köln u. a. 2003, S. 66–75

Jovanovits 1877 Jovanovits, Constantin A.: Forschungen über den Bau der Peterskirche zu Rom, Wien 1877

Jung 1997 Jung, Wolfgang: Über Szenographisches Entwerfen. Raffael und die Villa Madama, Braunschweig/Wiesbaden 1997

Kahle 1982 Kahle, Ulrich: Renaissance-Zentralbauten in Oberitalien. Santa Maria Presso San Satiro. Das Frühwerk Bramantes in Mailand, München 1982

Keazor 2021 Keazor, Henry: Raffaels Schule von Athen. Von der Philosophenakademie zur Hall of Fame, Berlin 2021

Kempers 1997 Kempers, Bram: Diverging Perspectives – New Saint Peter's: Artistic Ambitions, Liturgical Requirements, Financial Limitations and Historical Interpretations, in: Papers of the Netherlands Institute in Rome, Vol. 55, Historical Sudies (1996), Assen 1997, S. 213–251

Kleinbub 2010 Kleinbub, Christian K.: Bramante's Ruined Temple and the Dialectics of the Image, in: Renaissance Quarterly, Vol. 63, 2010, S. 412–458

Klodt 1992 Klodt, Olaf: Templi Petri Instauracio. Die Neubauentwürfe für St. Peter in Rom unter Papst Julius II. und Bramante (1505–1513), Ammersbek bei Hamburg 1992

Klodt 1996 Klodt, Olaf: Bramantes Entwürfe für die Peterskirche in Rom – Die Metamorphose des Zentralbaus, in: Olaf Klodt, Karen Michels, Thomas Röske, Dorothea Schröder (Hgg.): Festschrift für Fritz Jacobs zum 60. Geburtstag, Münster 1996, 119–152

Kollmann 2021 Kollmann, Thekla: Die Bautätigkeit der Päpste Julius II., Leo X. und Paul III. in Rom und deren Wahrnehmung in der ersten Hälfte des 16. Jahrhunderts, in: historia.scribere, 13. Ausgabe, 2021, S. 275–286

Krauss/Thoenes 1991/92 Krauss, Franz und Thoenes, Christof: Bramantes Entwurf für die Kuppel von St. Peter, in: Römisches Jahrbuch der Bibliotheca Hertziana, Bd. 27/28, 1991/92, S. 183–200

Kruft 1991 Kruft, Hanno-Walter: Geschichte der Architekturtheorie, München 1991

Lang 1968 Lang, S.: Leonardo's Architectural Designs and the Sforza Mausoleum, in: Journal of the Warburg and Courtauld Institutes, Vol. 31, 1968, S. 218–233

Letarouilly 1882 Letarouilly, Paul: Le Vatican et la Basilique de Saint-Pierre de Rome, Vol. I, Paris 1882

Lotz 1964 Lotz, Wolfgang: Notizen zum kirchlichen Zentralbau der Renaissance, in: Studien zur Toskanischen Kunst, Festschrift für Ludwig Heinrich Heydenreich, München 1964, S. 157–165

Magnuson 1958 Magnuson, Torgil: Studies in Roman Quattrocento Architecture, Stockholm/Rom 1958, S. 163–214, 351–361

Merz 1994 Merz, Jörg Martin: Eine Bemerkung zu Bramantes St. Peter-Plan Uffizien 1 A, in: Zeitschrift für Kunstgeschichte, Bd. I, 1994, S. 102–104

Metternich 1962 Metternich, Franz Graf Wolff: San Lorenzo, Sankt Peter in Rom, in: Kunstchronik, Oktober, 1962, S. 285f.

Metternich 1965 Metternich, Franz Graf Wolff: Eine Vorstufe zu Michelangelos Sankt Peter-Fassade, in: Gert von der Osten und Georg Kauffmann (Hgg.): Festschrift für Herbert von Einem zum 16. Februar 1965, Berlin 1965, S. 162–170

Metternich 1967/68 Metternich, Franz Graf Wolff: Der Kupferstich Bernardos de Prevedari aus Mailand 1481, in: Römisches Jahrbuch für Kunstgeschichte, 11. Bd., 1967/68, S. 9–105

Metternich 1969 Metternich, Franz Graf Wolff: Über die Massgrundlagen des Kuppelentwurfes Bramantes für die Peterskirche in Rom, in: Essays in the History of Architecture presented to Rudolf Wittkower, hg. von Douglas Fraser, Howard Hibbard und Milton J. Lewine, London 1969, S. 40–52

Metternich 1972 Metternich, Franz Graf Wolff: Die Erbauung der Peterskirche zu Rom im 16. Jahrhundert, Wien/München 1972 (Veröffentlichungen der Bibliotheca Hertziana)

Metternich 1975 Metternich, Franz Graf Wolff: Bramante und St. Peter, München 1975

Metternich 1987 Metternich, Franz Graf Wolff: Die frühen St.-Peter-Entwürfe 1505–1514, hg. von Christof Thoenes, Tübingen 1987

Michelangelo 1957 Michelangelo: Briefe, Gedichte, Gespräche, übersetzt von Heinrich Koch, Frankfurt/M. 1957

Milizia 1781 Milizia, Francesco: Memorie degli Architetti antichi e moderni, Parma 1781

Millon 1994 Millon, Henry A.: Models in Renaissance Architecture, in: Henry A. Millon und Vittorio Magnago Lampugnani (Hgg.): The Renaissance from Brunelleschi to Michelangelo, Ausst. Kat., Palazzo Grassi, Venedig, Mailand 1994, S. 19–73

Millon 1995 Millon, Henry A.: Italienische Architekturmodelle im 16. Jahrhundert, in: Bernd Evers (Hg.): Architekturmodelle der Renaissance. Die Harmonie des Bauens von Alberti bis Michelangelo, Ausst. Kat., Kunstbibliothek Berlin, München/New York 1995, S. 21–27

Millon 2005 Millon, Henry A.: Michelangelo to Marchionni, 1546–1784, in: William Tronzo (Hg.): St. Peter's in the Vatican, Cambridge 2005, S. 93–110

Millon/Lampugnani 1994 Millon, Henry A. und Lampugnani, Vittorio Magnago (Hgg.): The Renaissance from Brunelleschi to Michelangelo, Ausst. Kat., Palazzo Grassi, Venedig, Mailand 1994

Millon/Smith 1995 Millon, Henry A. und Smith, Craig Hugh: Etienne Dupérac: Michelangelos Projekt für St. Peter, in: Bernd Evers (Hg.): Architekturmodelle der Renaissance. Die Harmonie des Bauens von Alberti bis Michelangelo, Ausst. Kat., Kunstbibliothek Berlin, München/ New York 1995, S. 382–384

Most 1999 Most, Glenn W.: Die Schule von Athen. Über das Lesen der Bilder, Frankfurt/M. 1999

Murray 1962 Murray, Peter: »Bramante milanese«: the Printings and Engravings, in: Arte lombarda, 7. Jg., 1962, S. 25–42

Murray 1963 Murray, Peter: Leonardo & Bramante, in: The Architectural Review, November 1963, S. 347–351

Murray 1967 Murray, Peter: Menicantonio, du Cerceau, and the Towers of St. Peter's, in: Studies in Renaissance & Baroque Art, presented to Anthony Blunt on his 60th birthday, London/New York 1967, S. 7–11

Murray 1969 Murray, Peter: Observations on Bramante's St. Peter's, in: Essays in the History of Architecture presented to Rudolf Wittkower, hg. von Douglas Fraser, Howard Hibbard und Milton J. Lewine, London 1969, S. 53–59

Murray 1974 Murray, Peter: Bramante Paleocristiano, in: Studi Bramanteschi. Atti del Congresso internazionale, Mailand/Urbino/Rom 1974, S. 27–34

Murray 1989 Murray, Peter: Renaissance, Stuttgart 1989

Naredi-Rainer 1986 Naredi-Rainer, Paul von: Architektur und Harmonie. Zahl, Maß und Proportion in der abendländischen Baukunst, Köln 1986

Niebaum 2001/02 Niebaum, Jens: Bramante und der Neubau von St. Peter, in: Römisches Jahrbuch der Bibliotheca Hertziana, Bd. 34, 2001/2002, S. 87–184

Niebaum 2005 Niebaum, Jens: Katalogtexte, in: Barock im Vatikan. Kunst und Kultur im Rom der Päpste II 1572–1676, Ausst. Kat., Kunst- und Ausstellungshalle der Bundesrepublik Deutschland Bonn, Leipzig 2005, S. 75–116

Niebaum 2008 Niebaum, Jens: Zur Planungs- und Baugeschichte der Peterskirche zwischen 1506 und 1513, in: Georg Satzinger und Sebastian Schütze (Hgg.): Sankt Peter in Rom 1506–2006, Beiträge der internationalen Tagung vom 22.–25. Februar 2006 in Bonn, München 2008, S. 49–82

Niebaum 2009 Niebaum, Jens: Filarete's Designs for Centrally Planned Churches in Milan and Sforzinda, in: Arte Lombarda, Bd. 155, Heft 1, 2009, S. 121–138

Niebaum 2012 Niebaum, Jens: Bramante e il tipo della Chiesa a ‚quincunx': problemi ed interpretazioni, in: Gian Battista Garbarino und Manuela Morresi (Hgg.): Una Chiesa Bramantescha a Roccaverano, S. Maria Annunziata (1509–2009), Acqui Terme 2012, S. 269–296

Niebaum 2016 Niebaum, Jens: Der kirchliche Zentralbau der Renaissance in Italien. Studien zur Karriere eines Baugedankens im Quattro- und frühen Cinquecento, Bd. 1/2, München 2016 (Veröffentlichung der Bibliotheca Hertziana, Max-Planck-Institut für Kunstgeschichte in Rom)

Nova 1984 Nova, Allesandro: Michelangelo. Der Architekt, Darmstadt 1984

O'Malley 1981 O'Malley, John W.: Rome and the Renaissance. Studies in Culture and Religion, London 1981

Oettingen 1890 Oettingen, Wolfgang von (Hg.): Antonio Averlino Filarete's Tractat über die Baukunst nebst seinen Büchern von der Zeichenkunst und den Bauten der Medici, Wien 1890

Orbaan 1919 Orbaan, J. A. F.: Der Abbruch Alt Sankt-Peters, in: Jahrbuch der Königlich Preussischen Kunstsammlungen, 39. Bd., 1919, Beiheft, S. 1–139

Paatz 1953 Paatz, Walter: Die Kunst der Renaissance in Italien, Stuttgart 1953

Pacioli 1494 Pacioli, Luca: Summa de arithmetica, geometria, proportioni et proportionalita, Venedig 1494

Pacioli 1889 Pacioli, Luca: Divina Proportione. Die Lehre vom Goldenen Schnitt, hg. von Constantin Winterberg, Wien 1889

Partridge 1996 Partridge, Loren: Renaissance in Rom. Die Kunst der Päpste und Kardinäle, Köln 1996

Pastor 1926 A Pastor, Ludwig: Geschichte der Päpste seit dem Ausgang des Mittelalters, 1. Bd.: Geschichte der Päpste im Zeitalter der Renaissance bis zur Wahl Pius' II., Freiburg 1926

Pastor 1926 B Pastor, Ludwig: Geschichte der Päpste seit dem Ausgang des Mittelalters, 3. Bd.: Geschichte der Päpste im Zeitalter der Renaissance von der Wahl Innozenz' VIII. bis zum Tode Julius' II. 1484–1513, 2. Abteilung: Pius III. und Julius II., Freiburg 1926

Pedretti 1973 A Pedretti, Carlo: Newly Discovered Evidence of Leonardo's Association with Bramante, in: Journal of the Society of Architectural Historians, Vol. 32, Oktober 1973, S. 223–227

Pedretti 1973 B Pedretti, Carlo: The Original Project for S. Maria delle Grazie, in: Journal of the Society of Architectural Historians, Vol. 32, März 1973, S. 30–42

Pedretti 1974 Pedretti, Carlo: Il Progetto originario per Santa Maria delle Grazie e altri Aspetti inediti del Rapporto Leonardo-Bramante, in: Studi Bramanteschi, Atti del Congresso internazionale, Mailand/Urbino/Rom 1974, S. 197–203

Pedretti 1977 Pedretti, Carlo: The Sforza Sepulchre, in: Gazette des Beaux-Arts, 119. Jg., April 1977, S. 121–131

Pedretti 1980 Pedretti, Carlo: Leonardo da Vinci. Architekt, Stuttgart/Zürich 1980

Pevsner 1994 Pevsner, Nikolaus: Europäische Architektur von den Anfängen bis zur Gegenwart, 8. erweiterte Auflage, München/New York 1994

Pfisterer 2019 Pfisterer, Ulrich: Raffael. Glaube Liebe Ruhm, München 2019

Prehsler 2018 Prehsler, Rafael: Stadtgestaltung und städtisches Selbstbewusstsein. Florenz, Rom und Paris in der Frühen Neuzeit, phil. Diss., Wien 2018

Redtenbacher 1874 Redtenbacher, Rudolf: Beiträge zur Baugeschichte von St. Peter in Rom, in: Zeitschrift für Bildende Kunst, 9. Bd., 1874, S. 261–270

Reinhardt 2002 Reinhardt, Volker: Die Renaissance in Italien. Geschichte und Kultur, München 2002

Richter 1977 Richter, Jean Paul: The Literary Works of Leonardo da Vinci, Vol. 2, Oxford 1977

Rocchi 1988 Rocchi, Giuseppe: La diffusione di modi rinascimentali a Milano: esemplificazioni, in: Arte Lombarda, Bd. 86/87, 1988, S. 83–93

Roser 2005 Roser, Hannes: St. Peter in Rom im 15. Jahrhundert. Studien zu Architektur und skulpturaler Ausstattung, München 2005 (Römische Studien der Bibliotheca Hertziana, Bd. 19)

Rowland 1998 Rowland, Ingrid D.: Vitruvius in Print and in Vernacular Translation: Fra Giocondo, Bramante, Raphael and Cesare Cesariano, in: Paper Palaces. The Rise of the Renaissance Architectural Treatise, hg. von Vaughan Hart mit Peter Hicks, New Haven/London 1998

Saalman 1989 Saalman, Howard: Die Planung Neu St. Peters. Kritische Bemerkungen zum Stand der Forschungen, in: Münchner Jahrbuch der Bildenden Kunst, Bd. 40, 1989, S. 102–140

Satzinger 1991 Satzinger, Georg: Antonio da Sangallo der Ältere und die Madonna di San Biagio bei Montepulciano, Tübingen 1991 (Tübinger Studien zur Archäologie und Kunstgeschichte, Bd. 11)

Satzinger 1997 Satzinger, Georg: Michelangelo: Il Rapporto fra Architettura e Scultura nei Progetti per S. Pietro, in: Gianfranco Spagnesi (Hg.): L'Architettura della Basilica di San Pietro. Storia e Costruzione, Rom 1997, S. 195–200

Satzinger 2001 Satzinger, Georg: Michelangelos Grabmal Julius' II. in S. Pietro in Vincoli, in: Zeitschrift für Kunstgeschichte, 64. Bd., 2001, S. 177–222

Satzinger 2004 Satzinger, Georg (Hg.): Die Renaissance-Medaille in Italien und Deutschland, Münster 2004

Satzinger 2005 Satzinger, Georg: Die Baugeschichte von Neu-St. Peter, in: Barock im Vatikan. Kunst und Kultur im Rom der Päpste II 1572–1676, Ausst. Kat., Kunst- und Ausstellungshalle der Bundesrepublik Deutschland Bonn, Leipzig 2005, S. 45–74, 81f., 86–89, 98–102

Satzinger 2008 Satzinger, Georg: Sankt Peter: Zentralbau oder Longitudinalbau – Orientierungsprobleme, in: Georg Satzinger und Sebastian Schütze (Hgg.): Sankt Peter in Rom 1506–2006, Beiträge der internationalen Tagung vom 22.–25. Februar 2006 in Bonn, München 2008, S. 127–145

Schlosser 1924 Schlosser, Julius: Die Kunstliteratur. Ein Handbuch zur Quellenkunde der Neueren Kunstgeschichte, Wien 1924 (Nachdruck Wien 1985)

Schofield 1986 Schofield, Richard: Bramante and Amadeo at Santa Maria delle Grazie in Milan, in: Arte Lombarda, Nuova Serie, Vol. 78/3, 1986, S. 41–58

Schofield 1989 Schofield, Richard: Amadeo, Bramante and Leonardo and the tiburio of Milan Cathedral, in: Academia Leonardi Vinci, hg. von Carlo Pedretti, Vol. II, 1989, S. 68–100

Schofield/Sironi 2002 Schofield, Richard und Sironi, Grazioso: New Information on San Satiro, in: Bramante milanese e l'architettura del Rinascimento lombardo, hg. von Christoph L. Frommel, Luisa Giordano und Richard Schofield, Mestre-Venedig 2002, S. 281–297

Serlio 1566 Serlio, Sebastiano: Il Terzo Libro, Venedig 1566

Serlio 1611 Serlio, Sebastiano: The Five Books of Architecture, London 1611 (Reprint-Ausgabe New York 1982)

Shaw 1996 Shaw, Christine: Julius II. The Warrior Pope, Oxford/Cambridge/Mass. 1996

Sinding-Larsen 1965 Sinding-Larsen, Staale: Some functional and iconographical aspects of the centralized church in the Italian Renaissance, in: Acta ad Archaeologiam et Artium Historiam Pertinentia, Vol. II, 1965, S. 203–252

Spagnesi 1997 Spagnesi, Piero: Carlo Maderno in S. Pietro: Note sul Prolungamento della Basilica Vaticana, in: Gianfranco Spagnesi (Hg.): L'Architettura della Basilica di San Pietro. Storia e Costruzione, Rom 1997, S. 261–268

Spencer 1958 Spencer, John R.: Filarete and Central-Plan Architecture, in: Journal of the Society of Architectural Historians, Vol. 17, No. 3, 1958, S. 10–18

Staubach 2008 Staubach, Nikolaus: Der Ritus der impositio primarii lapidis und die Grundsteinlegung von Neu-Sankt-Peter, in: Georg Satzinger und Sebastian Schütze (Hgg.): Sankt Peter in Rom 1506–2006, Beiträge der internationalen Tagung vom 22.–25. Februar 2006 in Bonn, München 2008, S. 29–40

Stinger 1985 Stinger, Charles L.: The Renaissance in Rome, Bloomington 1985

Stumpf 2005 Stumpf, Gerd: Donato Bramante (1444–1514). Porträtmedaille, in: Barock im Vatikan. Kunst und Kultur im Rom der Päpste II 1572–1676, Ausst. Kat., Kunst- und Ausstellungshalle der Bundesrepublik Deutschland Bonn, Leipzig 2005, S. 75

Syson 1994 Syson, Luke: Self-Portrait *all'antica*, attributed to Donato Bramante, in: Stephen K. Scher (Hg.): The Currency of Fame: Portrait Medals of the Renaissance, New York 1994, S. 114f.

Tafuri 1987 Tafuri, Manfredo: »Roma instaurata«. Päpstliche Politik und Stadtgestaltung im Rom des frühen Cinquecento, in: Christoph Luitpold Frommel, Stefano Ray und Manfredo Tafuri: Raffael. Das architektonische Werk, Stuttgart 1987, S. 59–106

Teodoro 2001 Teodoro, Francesco Paolo di: Due temi bramanteschi: l'Opinio e l'incompiuta monografia di Barbot, Benois e Thierry, in: Francesco Paolo di Teodoro (Hg.): Donato Bramante. Ricerche, Proposte, Riletture, Urbino 2001, S. 83–142

Thiersch 1904 Thiersch, August: Proportionen in der Architektur, in: Handbuch der Architektur, Vierter Teil: Entwerfen, Anlage und Einrichtung der Gebäude, 1. Halbband: Architektonische Komposition, Stuttgart 1904, S. 37–90

Thoenes 1982 Thoenes, Christof: St. Peter: Erste Skizzen, in: Daidalos, Bd. 5, 1982, S. 80–98

Thoenes 1986 Thoenes, Christof: St. Peter als Ruine. Zu einigen Veduten Heemskercks, in: Zeitschrift für Kunstgeschichte, 49. Bd., 1986, S. 481–501

Thoenes 1988 Thoenes, Christof: S. Lorenzo a Milano, S. Pietro a Roma: Ipotesi sul »piano di pergamena«, in: Arte Lombarda, Vol. 86/87, 1988, S. 94–100

Thoenes 1992 Thoenes, Christof: I tre Progetti di Bramante per S. Pietro, in: Quaderni dell'Istituto di Storia dell'Architettura, Vol. 1, 1992, S. 439–445

Thoenes 1994 A Thoenes, Christof: Neue Beobachtungen an Bramantes St.-Peter-Entwürfen, in: Münchner Jahrbuch der bildenden Kunst, 3. Folge, Bd. XLV, 1994, S. 109–132

Thoenes 1994 B Thoenes, Christof: St. Peter's 1534–46: Projects by Antonio da Sangallo the Younger for Pope Paul III (Katalogteil), in: Henry A. Millon und Vittorio Magnago Lampugnani (Hgg.): The Renaissance from Brunelleschi to Michelangelo, Ausst. Kat., Palazzo Grassi, Venedig, Mailand 1994, S. 634–648

Thoenes 1995 A Thoenes, Christof: Pianta centrale e pianta longitudinale nel nuovo S. Pietro, in: Jean Guillaume (Hg.): L'Église dans l'Architecture de la Renaissance, Paris 1995, S. 91–106

Thoenes 1995 B Thoenes, Christof: St. Peter 1534–1546. Sangallos Holzmodell und seine Vorstufen, in: Bernd Evers (Hg.): Architekturmodelle der Renaissance. Die Harmonie des Bauens von Alberti bis Michelangelo, Ausst. Kat., Kunstbibliothek Berlin, München/New York 1995, S. 101–109, 367–371

Thoenes 1997 Thoenes, Christof: S. Pietro: Storia e Ricerca, in: Gianfranco Spagnesi (Hg.): L'Architettura della Basilica di San Pietro. Storia e Costruzione, Rom 1997, S. 17–30

Thoenes 2001 Thoenes, Christof: Bramante a San Pietro: I »deambulatori«, in: Francesco Paolo di Teodoro (Hg.): Donato Bramante. Richerche, Proposte, Riletture, Urbino 2001, S. 303–320

Thoenes 2002 Thoenes, Christof: Opus incertum. Italienische Studien aus drei Jahrzehnten, München/Berlin 2002

Thoenes 2005 Thoenes, Christof: Renaisance St. Peter's, in: William Tronzo (Hg.): St. Peter's in the Vatican, Cambridge 2005, S. 64–92

Thoenes 2008 Thoenes, Christof: Über die Größe der Peterskirche, in: Georg Satzinger und Sebastian Schütze (Hgg.): Sankt Peter in Rom 1506–2006, Beiträge der internationalen Tagung vom 22.–25. Februar 2006 in Bonn, München 2008, S. 9–28

Thoenes 2009 Thoenes, Christof: Alfarano, Michelangelo e la Basilica Vaticana, in: Società, Cultura e Vita Religiosa in Età Moderna. Studi in onore di Romeo De Maio, hg. von Luigi Gulia, Ingo Herklotz, Stefano Zen, Sora 2009, S. 483–496

Thoenes 2011 Thoenes, Christof: Der heilige Raum der Basilika St. Peter, in: Christof Thoenes, Vittorio Lanzani, Gabriele Mattiacci u. a.: Der Petersdom. Mosaike – Ikonografie – Raum, Stuttgart 2011, S. 16–67

Thoenes 2013 Thoenes, Christof: Die Petersbasilika. Geschichte, in: Der Vatikan. Offizieller Führer durch alle Gebäude und ihre Geschichte, hg. von Roberto Cassanelli, Antonio Paolucci und Cristina Pantanella, Berlin/München 2013, S. 45–61

Thoenes 2013/14 Thoenes, Christof: Elf Thesen zu Bramante und St. Peter, in: Römisches Jahr-

buch der Bibliotheca Hertziana, Bd. 41, 2013/14, S. 209–226

Thoenes 2014 Thoenes, Christof: Der Architekt in Rom, in: Frank Zöllner, Christof Thoenes, Thomas Pöpper: Michelangelo. Das vollständige Werk, Köln 2014, S. 320–343

Thoenes 2015 Thoenes, Christof: Der Neubau, in: Hugo Brandenburg, Antonella Ballardini, Christof Thoenes: Der Petersdom in Rom. Die Baugeschichte von der Antike bis heute, Petersberg 2015, S. 165–299

Tönnesmann 2002 Tönnesmann, Andreas: Kleine Kunstgeschichte Roms, München 2002

Tönnesmann 2007 Tönnesmann, Andreas: Die Kunst der Renaissance, München 2007

Vasari 2004 Vasari, Giorgio: Das Leben des Raffael, hg. von Hana Gründler, Berlin 2004

Vasari 2007 Vasari, Giorgio: Das Leben des Bramante und des Peruzzi, hg. von Sabine Feser, Berlin 2007

Vasari 2009 Vasari, Giorgio: Das Leben des Michelangelo, hg. von Caroline Gabbert, Berlin 2009

Vasari 2010 Vasari, Giorgio: Das Leben der Sangallo Familie, hg. von Matteo Burioni und Daniel Mädler, Berlin 2010

Vitruv 1996 Vitruv: Zehn Bücher über Architektur, lateinisch-deutsche Ausgabe, übersetzt von Curt Fensterbusch, Darmstadt 1996

Vogel 1910 Vogel, Julius: Bramante und Raffael. Ein Beitrag zur Geschichte der Renaissance in Rom, Leipzig 1910

Weber 1987 Weber, Ingrid S.: The Significance of Papal Medals for the Architectural History of Rome, in: Studies in the History of Art, Vol. 21, Symposium Papers VIII: Italian Medals, 1987, S. 283–297

Winner 2010 Winner, Matthias: Vitruv in Raffaels ›Schule von Athen‹, in: Roma Quanta Fuit. Beiträge zur Architektur-, Kunst- und Kulturgeschichte von der Antike bis zur Gegenwart. Festschrift für Hans-Christoph Dittscheid zum 60. Geburtstag, hg. von Albert Dietl, Gerald Dobler, Stefan Paulus und Hans Schüller, Augsburg 2010, S. 469–494

Wittkower 1983 Wittkower, Rudolf: Grundlagen der Architektur im Zeitalter des Humanismus, München 1983

Zänker 1971 Zänker, Jürgen: Die Wallfahrtskirche Santa Maria della Consolazione in Todi, phil. Diss, Bonn 1971

Zöllner 2002 Zöllner, Frank: Michelangelos Fresken in der Sixtinischen Kapelle. Gesehen von Giorgio Vasari und Ascanio Condivi, Freiburg 2002 (Rombach Wissenschaften, Reihe Quellen zur Kunst, Bd. 17)

Zola o. J. Zola, Emile: Rom, Berlin o. J. (Erstausgabe Paris 1896)

Bildnachweise

Abb. 1 Millon/Lampugnani 1994, S. 167 (Mit Genehmigung des Ministero della Cultura. Gallerie degli Uffizi. Jede weitere Verwertung ist untersagt)

Abb. 2 Metternich 1972, Fig. 11

Abb. 3 Geymüller 1875, Bl. 4

Abb. 4 Borsi 1989, S. 74, Abb. links

Abb. 5 Averlino 1972, Tav. 26, fol. 49 verso, Ausschnitt

Abb. 6 Evers 1995, S. 207, Abb. 52

Abb. 7 Bruschi 1977, S. 32, Abb. 25

Abb. 8 Serlio 1611, fol. 16 verso

Abb. 9 Metternich 1972, Fig. 10

Abb. 10 Metternich 1987, S. 130, Abb. 133

Abb. 11 Ackerman 1994, S. 325

Abb. 12 Metternich 1987, S. 33, Abb. 28

Abb. 13 Metternich 1987, S. 32, Abb. 27

Abb. 14 Satzinger 2008, S. 130, Abb. 3

Abb. 15 Bauten Roms 1973, S. 219, Abb. 351

Abb. 16 Metternich 1972, Abb. 124, Ausschnitt

Abb. 17 Ashby 1904, Abb. 31

Abb. 18 Frommel 1995, S. 98, Abb. 29

Abb. 19 Niebaum 2005, S. 81, Abb. 7E

Abb. 20 Millon/Smith 1995, S. 384, Abb. 134c

Abb. 21 Calderini 1951, S. 67, Fig. 2

Abb. 22 Calderini 1951, S. 153, Fig. 47

Abb. 23 Schofield/Sironi 2002, S. 464, Abb. 3

Abb. 24 Spencer 1958, Fig. 1

Abb. 25 Averlino 1972, Vol. II, Tav. 82, fol. 108 recto, Ausschnitt

Abb. 26 Averlino 1972, Vol. II, Tav. 24, fol. 47 recto, Ausschnitt

Abb. 27 Heydenreich 1971, Abb. 50

Abb. 28 Lang 1968, S. 68, Abb. e

Abb. 29 Günther 1982, S. 91, Abb. 14

Abb. 30 Bruschi 1977, S. 160, Abb. 167

Abb. 31 Barock im Vatikan 2005, S. 75, Abb. 1 rechts

Abb. 32 Barock im Vatikan 2005, S. 75, Abb. 1 links

Abb. 33 Pedretti 1973 A, S. 225, Fig. 5

Abb. 34, 35 Winckelmann Akademie für Kunstgeschichte, München, Bildarchiv